茶之為用，味至寒，為飲，最宜精行儉德之人

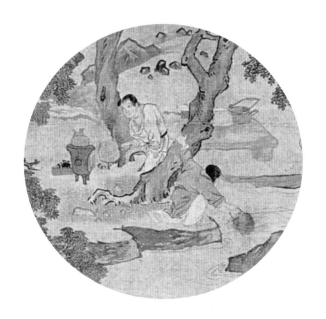

打開傳說中的書
About ClassicsNow.net

關鍵時間、人物、地點，在書前有簡明要點。

「1.0」：以跨越文字、繪畫、攝影、圖表的多元角度，破解經典的神秘符號。

「2.0」：以圖像來重現原典，或者重新做創作性的詮釋。

　　大約一百年前，甘地在非洲當律師。有天，他要搭長途火車，朋友在月台上送了他一本書。火車抵站的時候，他讀完了那本書，知道自己的未來從此不同。因為，「我決心根據這本書的理念，改變我的人生。」

　　日後，甘地被稱為印度聖雄的一些基本理念與信仰，都可溯源到這本書*。

　　◎

　　閱讀，可以有許多收穫與快樂。

　　其中最神奇的是，如果我們有幸遇上一本充滿魔力的書，就會跨進一個自己原先無從遭遇的世界，見識到超出想像之外的天地與人物。於是，我們對人生、對未來的認知與準備，截然改觀。

　　◎

　　充滿這種魔力的書很多。流傳久遠的，就有了「經典」的稱呼。

　　稱之為「經典」，原是讚嘆與敬意。偏偏，敬意也容易轉變為敬畏。因此，不論中外，提到「經典」會敬而遠之，是人性之常。

　　還不只如此。這些魔力之書的內容，包括其時間與空間的背景、作者與相關人物的關係、遣詞用字的意涵，隨著物換星移，也可能會越來越神秘，難以為後人所理解。

　　於是，「經典」很容易就成為「傳說中的書」──人人久聞其名，卻沒有機會也不知如何打開的書。

我們讓傳說中的書隨風而逝，作者固然遺憾，損失的還是我們。

每一部經典，都是作者夢想之作的實現；每一部經典，都可以召喚起讀者內心的另一個夢想。

讓經典塵封，其實是在封閉我們自己的世界和天地。

◎

何不換個方法面對經典？何不讓經典還原其魔力之書的本來面目？

這就是我們的想法。

「3.0」：經典原著中，最關鍵與最核心的篇章選讀。

因此，我們先請一個人，就他的角度，介紹他看到這部經典的魔力何在。

再來，我們以跨越文字、繪畫、攝影、圖表的多元角度，來打開困鎖住魔力之書的種種神秘符號。

然後，為了使現代讀者不會在時間和心力上感受到太大壓力，我們挑選經典原著最核心、最關鍵的篇章，希望讀者直接面對魔力之書的原始精髓。此外，還有一個網站，提供相關內容的整合、影音資料、延伸閱讀，以及讀者互動的可能。

因為這是從多元角度來體驗經典，所以我們稱之為《經典3.0》。

◎

ClassicsNow.net網站，提供相關影音資料及延伸閱讀，以及讀者的互動。

最後，我們邀請的就是讀者，您了。

您要做的唯一的事情，就是對這些魔力之書的光環不要感到壓力，而是好奇。

您會發現：打開傳說中的書，原來就是打開自己的夢想與未來。

*那本書是英國作家與思想家羅斯金（John Ruskin）寫的《給未來者言》（Unto This Last）。

經典3.0
ClassicsNow.net

茶道的開始

茶經
The Classic of Tea

陸羽 原著

鄭培凱 導讀

咪兔8號 2.0繪圖

他們這麼說這本書
What They Say

插畫：王景民

茶事，竟陵子陸季疵言之詳矣

皮日休

📅 約834／840～883

💬 唐代詩人皮日休在《茶中雜詠》序中，給予陸羽《茶經》的評價：「自周以降及于國朝茶事，竟陵子陸季疵言之詳矣。……季疵之始為經三卷，由是分其源，製其具，教其造，設其器，命其俾飲之者，除痟而去癘，雖疾醫之，不若也。其為利也，於人豈小哉！」

梅堯臣

📅 1002～1060

💬 北宋詩人梅堯臣曾寫過一首詠茶詩《次韻和永叔嘗新茶雜言》，詩中寫道：「自從陸羽生人間，人間相學事春茶。」意思是從唐代陸羽出世之後，人間才開始懂得飲茶。這兩句詩帶有誇飾的筆法，因為飲茶的歷史早在唐代以前就已出現，之後才發展出各式的飲茶方法。但梅堯臣以這首詠茶詩，肯定了陸羽對於飲茶的貢獻與影響。

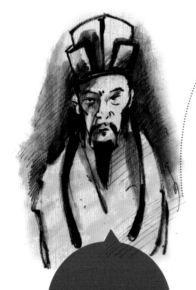

自從陸羽生人間 人間相學事春茶

茶之者書自羽始 其用於世亦自羽始

陳師道

📅 1053～1101

💬 宋代詩人陳師道亦曾寫過《茶經序》，讚賞陸羽《茶經》的貢獻：「茶之者書自羽始，其用於世亦自羽始，羽誠有功於茶者也。上自宮省，下迨邑里，外及戎夷蠻狄，賓祀燕享，預陳於前，山澤以成市，商賈以起家，又有功於人者也，可謂智矣。」

千玄室

 1923～

裏千家為日本茶道三千家之一，千玄室為裏千家第十五代家元，日本茶聖千利休的後裔。他曾以論文《茶經與日本茶道的歷史意義》一篇，獲得天津南開大學哲學博士。文章中他指出：「在茶書方面，被奉為最高而且最古的經典著作的該是《茶經》。」

被奉為最高而且最古的經典著作

鄭培凱

 1948～

這本書的導讀者鄭培凱，現任香港城市大學中國文化中心教授兼主任。他認為《茶經》在飲茶歷史上占有非常獨特的地位，它的重要在於創立飲茶的文化領域，開展新的文化傳承，在文化精神上一直影響到今天。他認為：「陸羽《茶經》給我們最大的啟示，也是此書成為經典的最重要原因：它讓我們思考了真善美，也從日常生活中的飲茶，告訴我們如何追求真善美。」

從日常生活中的飲茶告訴我們如何追求真善美

你

 ？

在二十一世紀此刻的你，讀了這本書又有什麼話要說呢？請到classicsnow.net上發表你的讀後感想，並參考我們的「夢想實現」計畫。

你要說些什麼？

3

和作者相關的一些人
Related People

插畫：王景民

陸羽

📅 733 ～ 804

💬 陸羽從小在寺廟裏長大，由於他不喜歡念經修行，十二歲時便逃出寺廟，去戲班子做伶人。後來被竟陵太守發掘，收為養子，並送他去火門山讀書。從此陸羽展開了四處遊歷，考察茶事的生活。他結交各地友人，談詩論文，研究茶道，並在皎然與顏真卿的支持下，完成了世界第一部茶的專書《茶經》，為飲茶開創了新的境界，被後人奉為茶神。

顏真卿

📅 709 ～ 785

💬 唐代書法家、政治家、詩人，其《祭侄文稿》被譽為天下第二行書。大曆七年，顏真卿到湖州任刺史，經過皎然的引介，陸羽成為刺史的座上賓。陸羽的品學才識深得顏真卿的賞識，受邀成為其幕僚，並參與大型韻書《韻海鏡源》的修編勘校工作。陸羽並藉此機會搜集歷代茶事，補充《茶經》內容，從而完成全書。

📅 720 ～ 805

💬 俗姓謝，是山水詩人謝靈運的後代，是唐代有名的詩僧、茶僧，其詩風清麗閑淡，多為贈答送別、山水遊賞之作。皎然善於烹茶，作有茶詩多篇。陸羽二十多歲時遇見四十多歲的杼山妙喜寺主持皎然，兩人結為忘年之交，同居於妙喜寺，時常吟詩論文，煮泉品茗。

和尚皎然

千利休

📅 1522 ～ 1591

💬 中國飲茶文化自唐代傳入日本後，茶道在日本迅速發展。千利休從師於武野紹鷗，因擅長茶湯成為織田信長的茶頭。信長死後，他轉而侍奉豐臣秀吉，後來獨自舉辦北野大茶會，成為天下第一的茶匠。千利休將禪的思想融入茶道中，對日本茶道發展影響深遠，千利休家族更成為日本茶道的象徵。

📅 生卒不詳

💬 唐憲宗元和九年進士及第，依附於惡名昭彰的宰相李逢吉之下，是所謂「八關十六子」之一。張又新嗜飲茶，常品嘗各地名泉，著有《煎茶水記》一卷，是中國第一部鑑水專著，又稱為《水經》。全文僅九百餘字，文中敘述陸羽分辨南零水的傳說，並列舉了天下名水。

張又新

歐陽修

📅 1007 ～ 1072

💬 北宋文學家、史學家，唐宋八大家之一，散文代表作有《醉翁亭記》、《秋聲賦》等，曾與宋祁合修《新唐書》，並獨撰《新五代史》。歐陽修著有《大明水記》一文，辯正張又新的《煎茶水記》，並對陸羽辨水提出異議。歐陽修愛茶，著有多篇有關茶事的文章及詠茶詩作，並為蔡襄《茶錄》寫序。

這本書的歷史背景
Timeline

780 陸羽《茶經》問世

王褒《僮約》裏「烹茶盡具」、「武陽買茶」的記載，說明西漢時飲茶已相當盛行，茶葉也已成為商品在市場買賣

《神農百草經》記載「神農嘗百草，日遇七十二毒，得茶而解之」，為茶葉最早被人發現利用的記錄

據《華陽國志》所載，周武王伐紂後，巴蜀一帶小國曾用其所產的茶葉作為「貢品」，獻給周武王

據《晏子春秋》所載，春秋時茶葉已作為菜肴湯料，供人食用

甘露祖師吳理真在四川蒙山頂上親植茶樹，是人工種植茶樹的最早記載

華佗《食論》中提出「苦茶久食，益意思」，認為常喝茶有提神醒腦的功效，這是茶葉藥理功效的首次記述

《南齊書》記述，齊武帝關心百姓疾苦，在遺詔中要求以茶祭拜

茶馬互市最初見於唐代，唐太宗曾設「互市監」

唐代宗在顧渚山建貢茶院，為第一座皇室茶廠

1074 王安石變法時初行茶馬法

宋太宗於建安設貢焙，並派貢茶特使到北苑造團茶，從此宋代貢茶走向精緻、尊貴

鹽鐵使張謗建議徵收茶稅

百丈懷海設立百丈清規，將茶事融入禪門

中國地區大事

| 上古時代 | 西周 | 東周 | 秦 | 西漢 | 東漢 | 魏晉兩北朝 | 隋 | 唐 | 五代十國 | 宋 |

中國以外地區大事

據載，文成公主到吐蕃和親時，將飲茶文化帶入西藏

新羅僧人入唐求法，回國將茶葉及茶籽帶回新羅

805 日本僧人最澄大師從中國帶茶籽茶樹回國，是茶葉傳入日本最早的記載

聖一禪師把宋人喝茶模式移回日本，演變為日本茶道

1192 榮西禪師將抹茶帶回日本，並著《喫茶養生記》

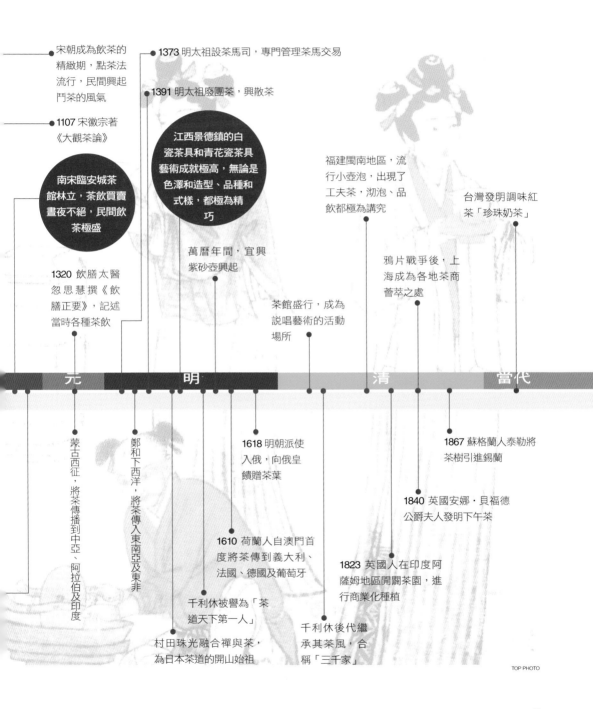

宋朝成為飲茶的精緻期，點茶法流行，民間興起鬥茶的風氣

1373 明太祖設茶馬司，專門管理茶馬交易

1391 明太祖廢團茶，興散茶

1107 宋徽宗著《大觀茶論》

江西景德鎮的白瓷茶具和青花瓷茶具藝術成就極高，無論是色澤和造型、品種和式樣，都極為精巧

福建閩南地區，流行小壺泡，出現了工夫茶，沏泡、品飲都極為講究

台灣發明調味紅茶「珍珠奶茶」

南宋臨安城茶館林立，茶飲買賣晝夜不絕，民間飲茶極盛

萬曆年間，宜興紫砂壺興起

鴉片戰爭後，上海成為各地茶商薈萃之處

1320 飲膳太醫忽思慧撰《飲膳正要》，記述當時各種茶飲

茶館盛行，成為說唱藝術的活動場所

元　　　明　　　　　　清　　　當代

蒙古西征，將茶傳播到中亞、阿拉伯及印度

鄭和下西洋，將茶傳入東南亞及東非

1618 明朝派使入俄，向俄皇饋贈茶葉

1867 蘇格蘭人泰勒將茶樹引進錫蘭

1840 英國安娜·貝福德公爵夫人發明下午茶

1610 荷蘭人自澳門首度將茶傳到義大利、法國、德國及葡萄牙

1823 英國人在印度阿薩姆地區開闢茶園，進行商業化種植

千利休被譽為「茶道天下第一人」

村田珠光融合禪與茶，為日本茶道的開山始祖

千利休後代繼承其茶風，合稱「三千家」

TOP PHOTO

這位作者的事情
About the Author

作者的事情

733 唐玄宗開元二十一年，出生於復州竟陵

735 幼時被棄於竟陵城外的西湖之濱，被龍蓋寺主持智積禪師收養，以《易經》卜卦取名為陸羽，字鴻漸

741
陸羽在寺廟裏學文識字，習誦佛經，煮茶伺湯，但就是不肯削髮為僧，智積禪師便罰他「掃寺院、潔僧廁、牧牛一百二十蹄」

744 逃出龍蓋寺，到戲班當優伶，雖其貌不揚，且有口吃，但幽默機智，飾演丑角很受歡迎，並編寫三卷笑話書《謔談》

746 竟陵太守李齊物收為義子；至火門山鄒夫子處讀書

754 出遊巴山峽川考察茶事

752 與詩人崔國輔相識，結伴出遊，品茶、鑒水、論詩文

757
安史之亂後，陸羽南下江淮地區考察茶事。在無錫結識皇甫冉；在吳興結識皎然，兩人同居妙喜寺，談詩論文，參禪講道與品茗

762 前往湖州顧渚茶園採製茶葉，著《顧渚山記》二卷

761 撰寫自傳一篇，後人題為《陸文學自傳》

760 隱居於苕溪山間，閉門著書，著手撰寫《茶經》

唐

當時其他人的事情

737 王維奉使出塞，作《使至塞上》

742 李白應詔入京，供奉翰林，這段時期著有《蜀道難》、《行路難》

752 日本奈良的東大寺落成

759 日本最早的詩歌總集《萬葉集》成書

761 杜甫於成都草堂作《春夜喜雨》、《茅屋為秋風所破歌》

767 伊斯蘭歷史學家伊本·伊沙克去世，著有最早的《穆罕默德傳記》

763 遊錢塘考察茶事，寓靈隱山，作《靈隱天竺二寺記》

766 湖州刺史李季卿請陸羽煎茶，由於看他衣著隨便，其貌不揚，便賞他三十文錢打發，陸羽憤而寫下《毀茶論》

771 閉門著書，完成《杼山記》、《吳興記》等書

773 結識顏真卿，受邀參與《韻海鏡源》的修編勘校工作

775 在湖州築青塘別業，開始修訂《茶經》

780
德宗建中元年，在顏真卿、皎然等友人幫助下，《茶經》得以梓行

785 移居信州上饒城北東岡，在住所開闢茶園，鑿泉挖井；與孟郊往返

794 移居蘇州虎丘山北，在此鑿泉種茶，當地飲茶成風

792 返湖州青塘別業，閉門著書

804 德宗貞元二十年，病逝湖州，葬於杼山

781 韋應物任滁州刺史，作《滁州西澗》

794 巴格達成立造紙作坊，造紙術由此傳到阿拉伯地區

785 伊斯蘭國王阿布杜勒曼一世在西班牙建造哥多華大清真寺

801 韓愈作散文《答李翊書》

804 元稹作傳奇《鶯鶯傳》

這本書要你去旅行的地方
Travel Guide

湖北天門
- **陸羽紀念館**
相傳陸羽幼時被棄於竟陵城外的西湖之濱，被龍蓋寺主持智積禪師收養。龍蓋寺後改名西塔寺，現於原址上重建「陸羽紀念館」。
- **陸羽故里**
陸羽的家鄉天門竟陵區，仍保存了陸羽亭、陸子泉、古雁橋以及西塔寺、涵碧堂等陸羽舊址遺跡。

杭州
- **天目山**
天目山有東西兩峰遙相對峙，兩峰各天成一池，宛如雙目，故名。山上雲霧繚繞，生產天目青頂茶。陸羽曾與好友皇甫曾上天目山採摘山茶，皇甫曾並作《送陸鴻漸山人天目採茶回》一詩。
- **陸羽泉**
位於餘杭雙溪景區，俗呼陸家井，陸羽隱居苕溪寫作《茶經》期間，曾在此汲泉品茗。
- **靈隱寺**
位於西湖西北面，東晉時天竺僧人慧理所建。靈隱一帶景色奇幽，陸羽曾至此考察茶事，在《茶經》中記載：「杭州錢塘天竺、靈隱二寺產茶。」

九江
- **廬山**
聳峙於長江和鄱陽湖畔，四周懸崖峭壁，氣勢巍峨雄奇，山間經常雲霧彌漫，故云「不識廬山真面目，只緣身在此山中」。廬山雲霧茶為中國十大名茶之一。
- **谷簾泉**
廬山主峰大漢陽峰南面的康王谷中，有一道瀑布從一百七十公尺高處飛濺而降，即為陸羽評為天下第一泉的谷簾泉。

alphaqiu 攝影

tiseb 攝影

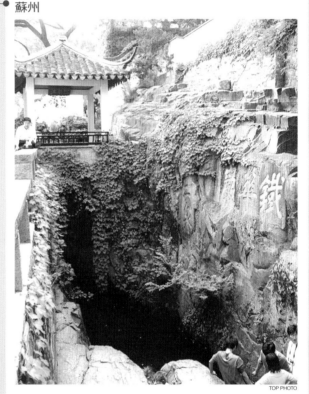

蘇州

TOP PHOTO

● 虎丘陸羽井 陸羽寓居虎丘時，發現此處泉水清澈甘美，譽為天下第五泉，並在此鑿井種茶。

浙江湖州

● 三癸亭
位於妙西鎮杼山，為唐代湖州刺史顏真卿所立，由陸羽命名為「三癸亭」，並有皎然作詩為記，此處為陸羽與顏真卿、皎然品茗敘事之地。

● 陸羽墓
陸羽死後，葬於杼山，原墓址不詳，後人於妙西鎮妙峰山麓重建。

● 顧渚山
山上林木幽深，泉水清澈，長年雲霧繚繞，氣候溫暖濕潤，非常適合茶樹生長。陸羽曾多次到這裏考察茶事，著有《顧渚山記》。

● 顧渚貢茶院
位於顧渚山側的虎頭岩，始建於唐大曆五年，是督造唐代貢茶顧渚紫筍茶的場所，也是中國首座茶葉加工廠。現於古遺址旁重建「大唐貢茶院」。

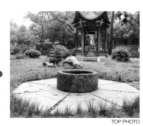

TOP PHOTO

江西上饒

● 陸羽泉
陸羽曾築宅隱居在上饒茶山寺，在此開闢茶園，並鑿有一泉，因土色赤而名「胭脂井」，水清味甘。友人孟郊作有《陸鴻漸上饒新闢茶山》詩。

Contents

封面繪圖：林怡芬

13 —— **導讀** 鄭培凱

陸羽寫《茶經》，不是單純講什麼樣的茶好喝，怎麼烹茶才會好喝之類，不是一本飲食類的家居日用書，其中蘊積了他對生活的體會，反映了他在日常生活中對精神境界的追求。《茶經》的主旨是說，喝茶要懂規矩，不能夠隨便亂喝，而且要能懂得品味，是一種文化的累積，是一種藝術行為，其中有「道」。

61 —— **圖解唐宋、明清飲茶法** 咪兔8號

95 —— **原典選讀** 陸羽原著

碗，越州上，鼎州次，婺州次；岳州次，壽州、洪州次。或者以邢州處越州上，殊為不然。若邢瓷類銀，越瓷類玉，邢不如越一也；若邢瓷類雪，則越瓷類冰，邢不如越二也；邢瓷白而茶色丹，越瓷青而茶色綠，邢不如越三也。

1.0

導讀

鄭培凱

現任香港城市大學中國文化中心教授兼主任。所涉學術範圍以明清文化史、藝術思維及文化美學為主
編著有《湯顯祖與晚明文化》、《中國歷代茶書匯編（校注本）上下冊》（合編）、
《茶飲天地寬：茶文化與茶具的審美境界》、《游于藝：跨文化美食》等。

要看導讀者的演講，請到ClassicsNow.net

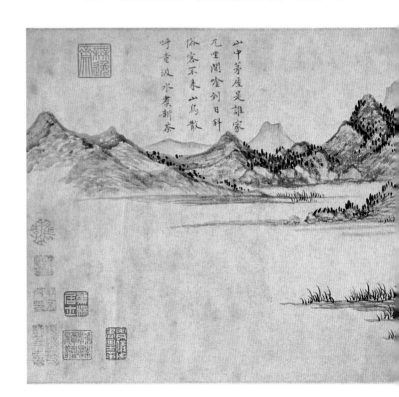

説茶是「清風明月的物質文化」，已經把喝茶、中國飲茶傳統、對茶的文化關聯與想像，給了一個意義的界定與勾勒。説茶是清風明月，立刻讓你想到歐陽修説蘇州滄浪亭，「清風明月本無價」，不是沒有價值，而是如蘇東坡在《前赤壁賦》裏説的，「惟江上之清風，與山間之明月；耳得之而為聲，目遇之而成色。取之無禁，用之不竭。是造物者之無盡藏也」，其實就是天地間的無價之寶。茶，又有其物質性，在我們日常生活中，很容易得到，成為生活的日用，所謂「柴

（上圖）陸羽像。《新唐書》記載陸羽：「羽嗜茶，著經三篇，言茶之原、之法、之具尤備，天下益知飲茶矣。」陸羽改變了飲茶方式，對唐代以後的飲茶法有極大的影響。

山中茅屋是誰家
元室閒金到日斜
俗客不來山鳥散
呼童汲水煮新茶

米油鹽醬醋茶」。然而，茶給我們生活帶來的，不僅是單純的生活日用品，而有其深厚的文化意義與精神美感。所謂的「無價」，頗似陽光、空氣，與水，價值不是金錢物質的價值，而是能夠提供一種文化審美的境界，能夠給我們的生活帶來美感的品味。所以，喝茶不只是單純的解渴行為，不止是一個物質性的東西，它具有精神性的一部分，是人類文化在歷史進程中的創造與積累，賦予了豐富的文明意義。

創立飲茶的文化領域

最早揭櫫茶的文化意義，並寫出經典論述的，是中國唐代的陸羽。他在公元八世紀，就是離現在一千兩百年前，寫了《茶經》，清楚表明，喝茶是有文化意義、有審美境界、有歷史淵源的。在這本書中，他從如何種植茶、如何製作茶，用什麼工具，到茶的產地，怎麼樣烹製，用什麼樣的水，一直

（下圖）元 趙原《陸羽烹茶圖》。
顏真卿與陸羽、皎然友好，時常一同論詩品茗，為紀念三人情誼，修築三癸亭。此畫即是畫陸羽於亭內煮茶，畫上題詩：「山中茅屋是誰家，兀坐閑吟到日斜；俗客不來山鳥散，呼童汲水煮新茶。」

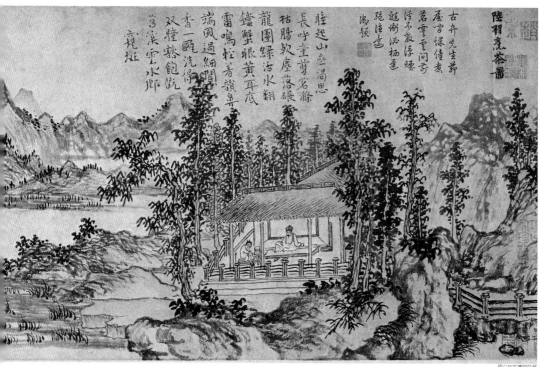

天台宗 是最早出現的、意義完整的中國佛教宗派，創始人是陳、隋之際的智顗（538-597），因其常住浙江天台山，故名。天台宗以《法華經》為主要教義，堅持止觀雙修、定慧並重，並以「中、假、空」三諦圓融的觀點來解釋世界。僧人飲茶助禪始於晉，興於唐。由於初期坐禪容易讓人困倦，品茗不僅有助於提神，更能助人排除雜念。天台宗同樣提倡坐禪時專注於茶事，以求進入身心統一的禪境，悟出「一色一香無非中道」的中道佛性，體會天台佛教的圓頓止觀妙法。

九世紀初，日本僧人最澄將天台宗傳到日本，同時帶回日本的，還有天台山的茶種，從此開始了日本種茶史。最澄要求弟子修習天台止觀，因而天台止觀與飲茶之道，很自然地在日本巧妙的融合。宋朝時期日本榮西法師曾於天台山求法問禪，後作《吃茶養生記》一書，將禪宗精神融入日本茶文化；之後村田珠光禪師（1423-1502）精簡日本茶道，開創了「茶禪一味」的境地；千利休提出的「和、敬、清、寂」的茶道精神正是佛教禪宗精神之所在。

講到飲茶的歷史，以及飲茶有什麼文化與審美的意義。為了呈現飲茶在精神領域的意義，他還設計了茶具，制定了茶儀，發明了一套飲茶的規矩。他制定的茶具跟茶儀，受到大家的重視，到後來有所發展，衍生成各種「茶道」。

在此後的一千兩百年當中，歷史發展的過程就展現了不同的茶道、不同的喝茶儀式、不同的習慣、不同的品味，把茶的物質性發揮到精神領域，而且不只是影響中國人的生活，也影響了韓國、日本。所謂的日本茶道，雖然有其獨特的本土色彩，究其本源，則是來自中國唐宋時期的寺院茶道，是精神敬修的一種儀式。到了十七、十八世紀，歐洲向外拓展，來到了中國，發現了飲茶的生活方式，便帶回到歐洲，先是影響了上層社會，成為文明的時尚，逐漸普及到社會上各個階層，不但成為生活日用品，還發展出一整套喝茶的器具和禮儀。從十八世紀到十九世紀，喝茶的習慣已經成為歐洲人生活中不可或缺的一部分，同時也影響到美國，影響了全世界。

我們回顧飲茶歷史的發展，就會發現《茶經》占有非常獨特的地位，是最重要的茶文化經典。它不是單純只講喝茶的一本書，它是中華文化在飲茶領域的開山祖師。陸羽對茶的論述與總結，為茶的物質性帶來了「非物質文化」的文明提升，飲茶有了文化傳統，成了文化傳承。而這個傳承一直都有發展，一千多年來枝葉蔓延，在不同的土地上發展成茂密的森林，一直發展到今天。

今天我們有各種各樣的喝茶方式，跟陸羽所提倡的，已經有了很大的差異。可是你仔細讀一讀陸羽的《茶經》，便能體會原來他講的飲茶方式、對器具一絲不苟的堅持、烹茶

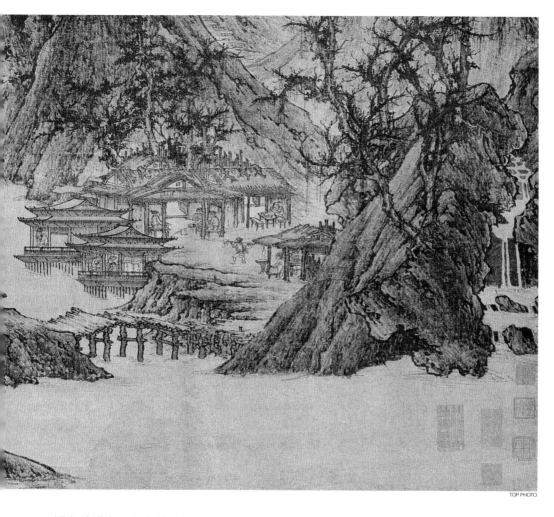

過程的講究，是在精神層面上，告訴我們飲茶有「道」，還講了茶道所能提供的心靈超越。他這本書的重點，是創立飲茶的文化領域，開展新的文化傳承，在文化精神上一直影響到今天。時至今天，我們講茶道，講喝茶的一些主要道理與審美體會，雖然在形式上各有不同，用不同的茶具，發展不同的儀節，講究不同的茶葉種類，然而在文化與審美的意義上，卻還是循著陸羽所講的脈絡來發展，與陸羽開創的文化傳統是一致的。所以，我們說陸羽很了不起，陸羽的《茶經》是劃時代的經典著作。

（上圖）五代 李成《晴巒蕭寺圖》（局部）。
圖中高峰重疊，寺廟被小山所環繞，寺下亭館數間，溪水淙淙，很能表現五代至北宋時寺院環境清幽之景象。日本茶道發源於唐宋之間的寺院文化，當時飲茶乃是精神敬修的一種儀式，傳播自日本後，遂開啟日本茶道之始。

其實《茶經》本身，就文章論文章，也是非常好的古文，是由駢文轉向古文的一個範例。可惜《古文觀止》裏頭沒有把《茶經》的段落放進去，也就沒有人探討陸羽的古文造詣。其實，抽一段《茶經》的「六之飲」，放進《古文觀止》，也是沒有問題的，絕對不會比其他的唐朝文章遜色。

茶者，南方之嘉木

說到茶道，許多現代中國人總是推崇日本茶道，特別是經過千利休發展的「千家茶道」，好像茶道在日本才流傳有序，有「裏千家」、「表千家」、「武者小路千家」，才是值得敬佩的文化傳承；對日本茶人所強調的「和敬清寂」，充滿了敬意，覺得日本的茶道很有歷史文化內涵，在精神領域方面充滿宗教情懷。日本人講到茶道，也十分驕傲，動輒抬出「茶之湯」（Chanoyu），也就是日本茶道。講到「茶之湯」的時候，那真是必恭必敬，好像中國古人講到孔孟之道一樣。暗含的意蘊就是，日本人是茶文化傳統的真正繼承者，是文明薪傳的捍衛者。回溯一下飲茶的歷史，這種說法有一點道理，但是，也就只是一點點的道理，是以十九世紀以來的清代末葉算起，中華文明衰落窳敗之後的情況而言。在十九世紀之前，中國茶道不但蓬勃，而且因歷史發展與演變的豐富多彩，呈多元現象，經歷了不同的階段，出現不同的主流茶飲方式。在飲茶儀式與審美關注上，唐宋時期與明清時期就大不相同，各有特色，並且有其物質性的道理作為基礎。日本的「茶之湯」，基本是學自宋代的寺院飲茶禮儀，逐漸融合日本武家貴族的「武士道」精神，呈現日本文化的特色，其實也不過是中國茶道發展的支裔而已，並非不假外鑠的文明獨創。

講到茶與喝茶，其實還是不能拋開它的物質性，空談精神性的喝茶審美價值。喝茶喝茶，喝的是茶，嘗的是茶，品味的也是茶。不管喝的是不是「茶」，也不管味覺的感受，

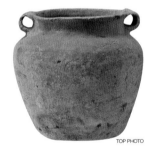

（上圖）河姆渡文化出土的夾炭黑陶雙耳罐。曾有研究者提出河姆渡文化時即有飲茶一事，但缺乏直接的證據，可以確定的是，在漢代之前，茶是作為羹飲而出現的。

TOP PHOTO

只管喝的程序與儀節，就自以為然，講究起喝茶之道。日本茶道太過於重視儀式，講究的是典儀運作的過程，是精神境界的提升，幾乎摒棄了味覺品嘗的愉悅，不考慮茶葉本身的品味，我曾戲稱之為「無茶之道」。另方面則有人對「茶」採取最寬泛的定義，把所有飲用的流體物質統稱為「茶」，只要是湯湯水水的概稱作「茶」，無限上溯中國飲茶習慣的歷史起源。我們講飲茶，首先要像陸羽那樣，在《茶經》開篇之首，就明確定義，「茶者，南方之嘉木也」，喝的是茶樹上摘下的葉片。茶飲的正式起源，是人類開始種植茶樹，並製作成作為飲品的茶葉。

　　大概在七八年前，浙江出了一套浙江文化叢書，其中一本寫的是浙江茶文化，作者是中國茶葉博物館的研究人員。他就在書中說，中國最早的茶出現在浙江餘姚河姆渡文化遺址，就是七千年前的考古發現中，就發現了茶。他的證據是什麼呢？證據是在那個考古遺址裏面發現了一個碗，碗裏面有喝剩的羹湯，其中有菜也有肉的殘餘，因此可以稱作遠古時代的「茶」。古人喝茶，最早的飲用方式是生煮羹飲，也就是把茶葉丟到鍋裏面煮爛了，就跟我們喝菜粥、喝羹湯一樣。這個作者就說，河姆渡遺址發現有羹，而古代的茶就是羹，所以，中國在七千年前就已經喝茶了。這種把「茶」的定義改頭換面，然後說中國飲茶可以上溯到七千年前的說法，實在很牽強無稽。

飲茶的發展脈絡

　　說到飲茶的歷史，我們可以從處理茶葉及製成飲品的過程，粗略分成三大歷史階段：最早是生煮羹飲，再來是製作

TOP PHOTO

（上圖）三星堆出土的陶瓶形杯。巴蜀是中國重要的產茶地之一，對於巴蜀飲茶的歷史有幾派說法，但時間點不脫離西周與東周，因此三星堆文化產生時，極有可能已知飲茶。

19

神農氏 為傳說中上古時代的部落首領，也稱炎帝，是農業和醫藥的發明者。遠古人們過著採集和漁獵的生活，神農氏發明木耒、木耜，教會人們農業生產，其實反映了中國原始社會由採集漁獵生活向農耕文明的過渡。此外他為尋求醫治人們病痛的良藥，嘗遍百草，曾中毒而後發現茶的解毒功效。戰國時期的《神農本草》記載：「神農嘗百草療疾，日遇七十二毒，得茶而解之。」這個傳說說明茶具有醫療作用，所以在遠古時代，它不僅作為內服藥，也常被製成鎮痛軟膏醫治風濕病等。

TOP PHOTO

（上圖）文成公主入藏時，將唐人飲茶風氣帶入了西藏。現今西藏的酥油茶便是由此演化而來。酥油茶是將茶磚用水煮後，加入酥油和鹽，放至細長木桶中，以攪棒用力攪打，使其成為乳濁茶，便於保存。

餅團、研末煎點，最後是芽葉沖泡。生煮羹飲是飲茶起源的遠古時期，那時尚未發展出製作與保存茶葉的方法，摘了茶葉在鍋中煮成茶葉湯，即皮日休說的：「必渾而烹之，與瀹蔬而啜者無異。」到了漢末三國時期，已經懂得製作成茶餅，以便保存了。三國魏張揖的《廣雅》中說：「荊、巴間採葉作餅，葉老者，餅成，以米膏出之。欲煮茗飲，先炙令赤色，搗末置瓷器中，以湯澆覆之，用蔥、薑、橘子芼之。其飲醒酒，令人不眠。」可知研末飲茶之法，在三國魏晉期間，就已經十分普遍，而且延續了很久，一直到唐宋時期，都是主流的飲茶方式。由唐入宋，製作茶餅的技術精益求精，特別是福建入貢的茶團，精緻珍貴，價比黃金。同時又發展了研末成膏、擊拂沫餑的鬥茶藝術，成為品茶趣味的風尚。日本的抹茶道，就是在唐宋時期，隨著遣唐使、遣唐僧，到中國學文化，學佛法，學先進的生活時尚，逐漸從中國學去的。日本人學中國茶道，學得最積極的時候是宋代，特別是在浙江天台山的國清寺、天目山徑山寺學佛，也就學了寺院茶道，把這一支飲茶的儀式帶回到日本，基本保持了下來，再加上一些本土文化特色，流傳至今，成為日本文化傳統的白眉。中國飲茶的主流方式，到了元明之際，又因種植及製作技術的發展，由餅茶研末改為芽葉沖泡，進入了一個新的茶飲階段。

從飲茶歷史來看，中國茶道跟中國文化一樣，是多元多樣，變化很多的。就喝茶的物質性而言，飲茶的方式雖然可以分成三個大的階段，可是這三個大的階段並非直線取代，而是有所重疊並行的。以團茶風行的唐宋時代為例，王公貴族與士大夫除了跟著時尚之外，也和普通老百姓一樣，經常喝的是散茶。例如，劉禹錫任蘇州刺史時（832至834年），寫過《西山蘭若試茶

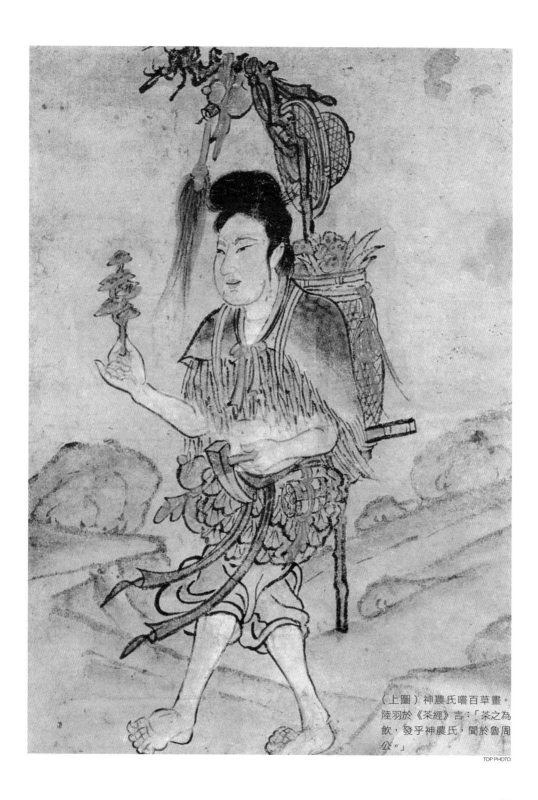

（上圖）神農氏嚐百草畫。
陸羽於《茶經》言：「茶之為
飲，發乎神農氏，聞於魯周
公。」

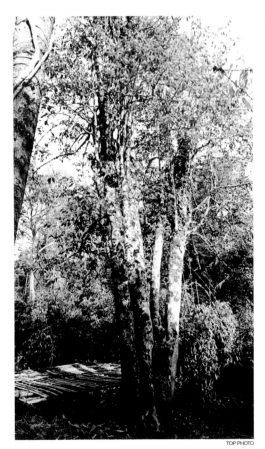

歌》，說到洞庭西山的和尚炒茶，現炒現喝的飲茶方式，就是明清以來的葉芽沖泡主流飲茶法。到了現在二十一世紀，許多中國人欣賞的普洱茶，其製作方法與唐宋團茶大體上是一脈相承的。其分別只在於我們不用茶碾研磨成末，不喝茶末就是了。也就是說，在不同的歷史階段，喝茶的主流形式或風尚之外，還有一些其他的飲茶模式。

神農說與植物學

《茶經》成書在公元758年前後，即唐代中期，是飲茶史上第一部有系統的著作，一共只有七千多字，分成三卷十節。別看這本書字數不多，它卻有劃時代的意義，因為它劃分了飲茶的「史前史」和飲茶的歷史，劃分了飲茶的原始無意識階段與文明意識的塑造階段。在這之前，沒有人總結過人類喝茶的經驗，沒有人搜集、羅列、分析從古以來的茶飲資料，並總結出一個系統。在它之後，就出現了各種各樣的茶書，講茶葉種植、茶區分布、製茶程序、品水品茶、飲茶規矩儀節、名人喝茶軼事，和講飲茶詩文的，不一而足。各種各樣講喝茶的紀錄，都呈諸文字，為飲茶成為文化的表徵呈現了詳實的材料。在陸羽之前，即使有些零零星星的記載，知道古人喝茶，卻都零散不全，難知其詳。說得誇張些，陸羽《茶經》出現，才開啟了茶文化的文明歷史，之前都是蒙昧邈杳的「野蠻史前史」。

飲茶「史前史」的資料，許多是口耳相傳，不盡可靠。配合零星的史料、考古的發現，以及古植物學的知識，可以

（上圖）雲南千年古茶樹。此茶樹已有二千七百餘年，證實中國極早便有飲茶習俗。

TOP PHOTO

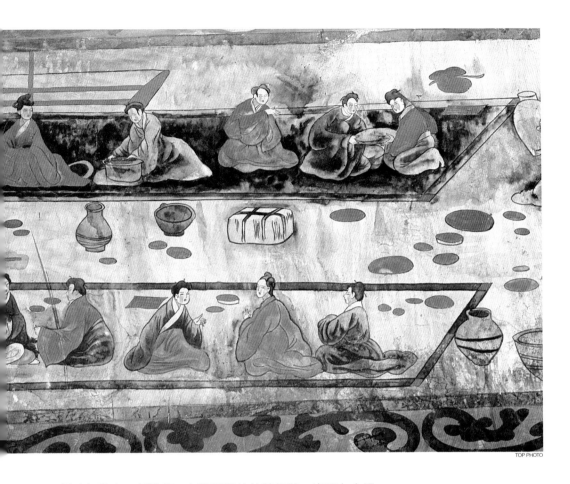

粗略勾勒出一個輪廓。人類早期的飲茶經驗，出現在中國，因為遠古的中國人最早以人工種植茶，也就是在農業技術上有了大進展，把野生的茶樹變成了人工種植栽培的茶樹，成為農藝的茶葉生產，出現了茶葉栽培與飲用的文明。《茶經》說，遠古時代神農發明喝茶，後來的茶書也都跟著這麼說，這當然不可靠。神農氏是傳說中的文化英雄，親嘗百草，辨別了什麼東西可以吃，什麼東西有毒等等，開始了人類的農業。傳說他遍嘗百草中了毒，吃了茶葉才解了毒，因此就傳給世人這個解毒良方，說茶可以解毒，對身體好，人們就開始喝茶了。這個傳說很有趣，但卻不能作為信史看待。

那麼，人類最早栽培茶葉是在哪裏呢？我們雖不能夠百分

（上圖）漢代宴飲圖。西漢王褒的《僮約》一文，內文記載差遣童僕去武都買茶之事，可見漢代時飲茶已經蔚為風氣。

之百確定具體的地望，可是，從古植物學的角度來講，我們知道野生茶的原產地，是在中國西南跟中緬印交界的這一塊地方。我們今天到了雲南，還可以找到樹齡兩千多年的古茶樹，在印度阿薩姆地區也有原生茶樹。歷史的發展顯示，中國人自古以來就有喝茶的傳統，而印緬地區卻沒有發展出飲茶文化。所以，我們可以推想，中國人開始種植茶樹之前，在今天中國西南邊區，當地土著發現了茶可以作為飲料，可以烹煮成茶湯來喝。從蛛絲馬跡的史料中，我們可以推測，巴蜀雲南地區，可能是人工種植栽培茶葉的發祥地。陸羽在《茶經》上說，茶是南方的嘉木，不是產在北方的植物，也間接支持了中國茶葉種植起源於西南的推測。不過，近年在浙東的考古發掘，發現新石器時代大約距今五千年前的人類居住遺址，據稱有人工栽植茶樹的遺跡，這還有待古植物學界的研究證明。

上古的歷史文獻對庶民的日常生活從來記錄得少，我們根據記載的飲茶歷史，最早只能推溯到兩千多年前，大約是春秋戰國時期。在顧炎武的《日知錄》裏，有一條很有趣的記載，說秦國在戰國時候占領了蜀地之後，人們就知道喝茶了。這是從中原或說是從關中的角度，來講飲茶起源的。其實北方人因為接觸蜀地的生活習慣，才開始飲茶，所以並不能說明巴蜀地區何時開始飲茶。古代文獻對早期巴蜀文化記載很少，近年來的考古發現使我們了解了三星堆文化、金沙文化的一些情況，知道巴蜀地區的文化進程比過去以為的要早。雖然我們還不清楚巴蜀地區最早植茶與飲茶的時期，卻可以由文獻推知，戰國秦漢的古人知道巴蜀地區飲茶在先，以為飲茶習慣起於巴蜀。

茶作為一種商品

馬王堆西漢墓所提供的考古資料，也有助於我們了解早期茶葉流布的情況。馬王堆墓葬在今天的湖南長沙，是利蒼

TOP PHOTO

（上圖）廣東茶庵寺一行禪師像。一行禪師俗名張遂，是古代著名的天文學家。他於此地結庵種茶，夜觀星象，並繪製星圖，而當時居住的草廬，便命名為茶庵。由此可知唐時寺院飲茶已成為風氣。

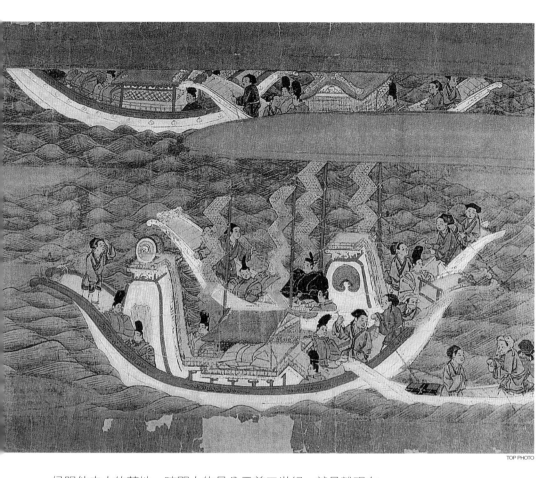

侯跟他夫人的墓地，時間大約是公元前二世紀，就是離現在差不多二千二百年的時候。這個墓葬出土後，發現了一個櫝笥，櫝就是茶，就是說發現了一桶茶。這就由考古發掘的實物表明了，在湖南長沙這個地方，於西漢早期就已經有茶和飲茶的習慣，而且還要把飲茶的生活方式帶到來世去。配合西漢的文獻材料，如王褒的《僮約》，其中說到「武都買茶」（買茶），就是派僕人往四川武都（武陽）去買茶。這是一篇很有趣的遊戲文章，怕僕人偷懶不聽話，就給僕人立個約，叫他從早到晚做這做那，而且還要出外辦事，要到武都去買茶。因為有這麼一個文獻資料，我們知道原來西漢時期有人到四川去販茶，換句話說，茶已經不只是少數人單純

（上圖）《東征傳畫冊》第四卷（局部）。
中國的茶文化，藉由日本遣唐使帶到了日本。並結合禪與武士道，衍生為「日本茶道」。

25

南方絲路的支道——
茶馬古道

茶馬古道是唐宋以來至民國時期，漢、藏進行普洱茶貿易而形成的以馬幫為運輸工具的交通要道，它以雲南普洱為中心，向外輻射成五條普洱茶運輸支路：一是官馬大道（貢茶古道），由普洱經昆明中轉內地各省。二是關藏茶馬大道，從普洱經雲南下關、麗江、中甸進入西藏，再轉入尼泊爾等國。三是江萊茶馬道，從普洱經過雲南江城，入越南萊州，再到西藏和歐洲等地。四是旱季茶馬道，從普洱經雲南思茅，過瀾滄江到雲南孟連，再到緬甸。五是勐臘茶道，從普洱到雲南勐臘，再到老撾北部各地。

茶馬古道不僅使普洱茶行銷國內各地，並遠銷東南亞及歐洲，更促進了中國與其他各地的文化交流，其歷史人文價值堪比「絲綢之路」。今天，雲南省內仍保存很多茶馬古道遺址。

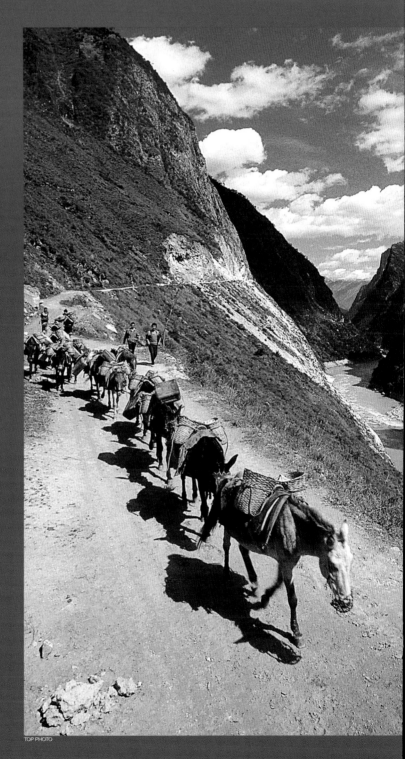

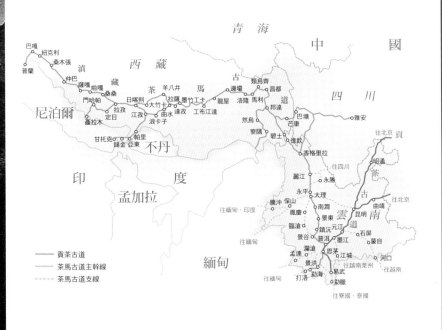

青海

中 國

西藏

古

四 川

馬

巴嘎 紐克利
普蘭 桑木張 滇
仲巴 薩嘎 岭嘎 桑
門哈帕 日喀則 羊八井
尼泊爾 大竹卡 拉薩 墨竹工卡
定日 江孜 曲水 工布江達 龍屋 洛隆 馬利
聶拉木 浪卡子 達孜 然烏 邦達 巴塘 雅安
甘托克 帕里 察隅 芒康
錫金 亞東 不丹 碧汝 德欽 往北京 貢
香格里拉 昭通 茶
印 度 麗江 往四川 古
永勝 大理 古
孟加拉 騰沖 保山 永平 道
鳳慶 南澗 昆明 曲靖 往北京 南
往緬甸、印度 臨滄 景東 鎮沅 普洱 墨江 石屏 蒙自
景谷 思茅 江城 河口
往緬甸 孟連 景洪 易武 往越南萊州
緬 甸 打洛 勐海 勐臘 往越南

類烏齊 昌都
邊壩

往寮國、泰國

—— 貢茶古道
—— 茶馬古道主幹線
---- 茶馬古道支線

林家琪 繪

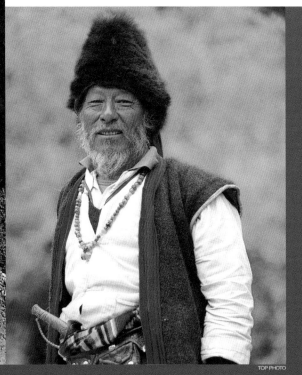

TOP PHOTO

（左圖）茶馬古道與馬幫。茶
馬古道乃因中國西南與邊疆以
茶馬互市，因而產生茶馬古
道。現今公路發達，以馬為運
輸工具的馬幫只剩寥寥幾人。
（上圖）茶馬古道路線圖
（下圖）雲南麗江，身穿茶馬
古道時期馬幫服飾的納西族老
人。

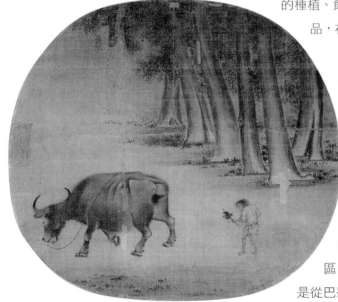

Seattle Art Museum/Corbis

的種植、飲用，已經變成了產業與商品，在市場上流通了。

從漢代的文獻與考古資料所提供的材料，我們可以推斷，茶葉種植與飲用的發展，在古人的心目中，是從中國西南沿著長江，向中下游的東南地區流傳。因此，整個中國南方，從華中到華東的長江流域，就一直是產茶與飲茶的地區。在古代文獻裏的講法，就是從巴蜀到荊楚吳越，都可以見到喝茶的痕跡。

到了唐朝，喝茶已經成為中國人普遍的生活習慣，而陸羽的《茶經》出現在這個時候，為喝茶建立了文化體系，也就不是偶然的事。今天茶已經不是特別場合的飲料，而是日常生活的最重要的必需品了。其實，茶開始真的變成所有人日常生活的必需品，大約發生在唐代。從當時的社會生活情況來看，政府管治有茶政，管理茶的；有茶稅，要抽稅了。政府設置稅務機關，當然就是因為茶葉買賣已成為經濟大宗，成為有利可圖的商品，可以給政府帶來可觀的收入。當時與邊塞遊牧民族的經濟往來，還有茶馬貿易，與當時西北的回紇、青康藏高原的吐蕃，用中原的茶葉與邊塞的馬作為貿易交換的商品。唐代封演的《封氏聞見記》（約八世紀末）卷六，就講到唐中葉飲茶風尚的普遍，已經遠布到塞外了：「古人亦飲茶耳，但不如今人溺之甚。窮日盡夜，殆成風俗。始自中地，流於塞外。往年回鶻入朝，大驅名馬，市茶而歸，亦足怪焉。」李肇的《唐國史補》則說到當時名貴的茶葉精品，不僅在中土成為風尚，廣受追捧，流風所及，甚至連西

（上圖）宋代《牧牛圖》。牧牛是我國佛教禪畫的主題之一，「牛」在禪宗裏別具意義，許多禪師以「牧牛」來譬喻調心的方法，因此牧牛畫在禪畫中頗為盛行。陸羽年幼時，寺廟裏的老和尚也曾讓他牧牛。

藏地區都受到影響。當唐朝使節到了西藏，蕃王贊普就向他展示各類名茶：「此壽州者，此舒州者，此顧渚者，此蘄門者，此昌明者，此灘湖者。」不但置備了各種名茶，還能一一道來，對中土各地所產名茶頗有講究。

茶的傳播與禪教

除了飲茶習慣從中原廣布到邊塞之外，唐代盛行的禪宗寺院生活方式，也提倡飲茶，並促成飲茶習慣的儀式化，使飲茶與精神提升的過程有了關聯。封演《封氏聞見記》講到唐中葉飲茶風俗大興，就指出禪宗盛行推廣了飲茶風尚：「南人好飲之，北人初不多飲。開元中，泰山靈巖寺有降魔師，大興禪教。學禪，務於不寐，又不夕食，皆許其飲茶。人自懷挾，到處煮飲。從此轉相仿效，遂成風俗。自鄒、齊、滄、棣，漸至京邑城市，多開店鋪，煎茶賣之，不問道俗，

（下圖）《天工開物》插圖，川滇載運圖。此圖顯示了古代陸路與水路的運輸方式。唐時茶葉已可由陸路或水路運輸至官方設置的貢茶院，再由貢茶院烘製後呈獻皇室。

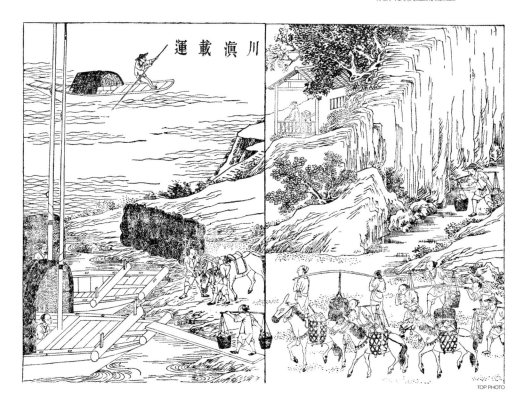

運載滇川

TOP PHOTO

投錢取飲。其茶自江淮而來，舟車相繼，所在山積，色額甚多。」這個材料指出兩項重要的歷史事實，一是飲茶習慣如何從南方傳到北方，是與禪教大興有關。同時指出，當時茶葉種植以江淮一帶為主，作為商品販賣，顯然是重要的經濟活動，並且發展出茶館這種行業，流行到華北地區。二是飲茶與禪林寺廟的生活形態有關，解釋了為什麼禪教大興會推廣飲茶習慣。

禪教就是佛教在中國發展出來的禪宗，其信仰儀式與修鍊過程，有一個很重要的程序，就是要坐禪、打坐，坐禪是為了在精神境界有所領悟，有所超越。在禪宗寺院的修習課程中，這個靜坐領悟的過程，是非常重要的。打坐的時候，靈台空靜，萬慮俱空，才能有一種精神的領悟與超升。然而，通過坐禪而悟道，也不是那麼容易的事，因為打坐不動是很無聊的，若是道行不夠，修鍊的工夫不到家，坐一坐就睡著了，完全不能達到禪悟的效果。怎麼辦？怎麼提神，保證神志清醒，又能靈台空淨？這就顯出茶的功效來了。佛教的規矩要戒五葷，不食用刺激性食物，以保持精神狀態的平和，但對於茶能提神，有興奮劑作用，卻沒有任何禁忌。所以，在禪宗寺院裏就出現飲茶提神的現象，一傳十，十傳百，和尚喝茶成了習慣，禪寺院裏普遍提倡飲茶，和尚們坐禪也就不會打瞌睡了。這種禪院的生活習慣，又影響到民間，也就對飲茶的普及，起了推波助瀾的作用。寺院飲茶有它的一些規矩與儀式，因為在宗教清修環境中，所有的生活節奏都有一定的儀式，這些儀式可以通過規約與限制，讓修行者精神比較集中，不受外界雜念的干擾，進入一種精神狀態，在修行精進的高層次上得以超升，由此而悟道。飲茶習慣在禪寺生活中的普及，同時也就融入了清修環境的儀式，促成茶儀、茶道的產生。

（上圖）顏真卿像。顏真卿任湖州刺史時，與陸羽多有往來，其編纂的《韻海鏡源》陸羽便有參與部分審定。

陸羽的背景

　　陸羽跟禪寺的關係非常密切，因為陸羽這個人是一個棄兒，是從小被禪宗和尚領養的孤兒，在禪寺中長大。所以，他生長的環境就是佛教清修的環境，是禪宗悟道的場所，一切生活習慣是和小沙彌一樣的，耳濡目染，都是讀佛經、修日課、暮鼓晨鐘、坐禪靜思，準備著精神超越，領悟佛性。可是陸羽天生倔強，有獨立的個性，不太聽話，而且總有一套自己的想法。《文苑英華》與《全唐文》中都收有一篇《陸文學自傳》，也就是陸羽的自傳，說自己個性固執彆扭，不太循規蹈矩，不願意老老實實做小和尚。領養他的那個老和尚教他讀佛經，培養他成為出家人，他不肯就範，還批評佛教，跟老和尚辯論，提出佛教違反基本家庭倫理，違反儒家的孝道。老和尚告訴他，家庭孝道是一家之道，是小我的道理，而佛教出家之道是普世的大道理，有超越性，是更高層次的倫理。老和尚要陸羽讀佛經，陸羽偏不聽，一定要讀些儒家的經典。老和尚拿他沒辦法，就叫他去幹寺院裏的體力活，打掃衛生，清洗廁所，拌土

（下圖）陸羽泉。陸羽泉位於杭州上饒茶山寺，據傳當時陸羽來到上饒隱居，在此地闢泉種茶。由於泉水味道清甜，後人為紀念陸羽，便將之命名為陸羽泉。

糊牆，搬磚負瓦，修理佛寺，最後還叫他去牧牛。陸羽把這些「歷試賤務」的經歷都寫進自傳裏，想來是不滿老和尚對他的懲罰，同時也表現了自己固執不屈的個性，就是不肯聽話，甚至還有點得意地記載了「牧牛一百二十蹄」，就是自己一個人看管著三十頭牛。

陸羽跟老和尚辯論，不肯讀佛經，要讀「儒典」。他所謂的儒典，應該不是今天所說的「儒家經典」，而是指佛典的對立面，就是一般的中國書籍。那個態度，就像現在有些年輕人，從小就有主見，堅持自己的本土意識，不肯讀外文書，要讀中國傳統的書籍，包括各種文學作品，各類文人雅士寫的東西。陸羽顯然喜歡文學，喜歡世間形形色色的事物，喜歡紅塵的人世體驗，喜歡閱讀各種廣泛知識的材料，不喜歡只讀佛經，不喜歡出家當和尚。老和尚當然很不高興，試過各種方法來約束他，後來還把他交給外面的施主當僕役。陸羽讀書的興趣沒改，做事心不在焉，就遭到主人鞭打，最後毅然逃離了這個環境，參加了一個「伶黨」，就是伶人演劇的團體，到處流浪演出。唐朝的戲劇雖然尚未發展到宋代的高度，但是已經有了傀儡戲、參軍戲、滑稽戲一類的戲劇表演，表演一些模仿人物生活的片斷。參加了劇團，寫過《謔談》三篇，擔任了「伶正」，也就是負責編導一類的工作。劇團流浪演出，所以陸羽的足跡遍天下，有機會接觸到各地所產的茶，由此而發現了一個品味的領域，可以發展成高層次的審美範疇。後來陸羽離開了劇團，有機會接觸到上層社會的文人士大夫，讀書向學，陶冶文化修養。因此，陸羽就有可能結合了他在寺廟成長的規矩儀式、浪跡天涯的廣闊社會體驗，以及文化修養所提供的藝術品味，寫了他一生中最重要的一本書《茶經》。

《茶經》的內容

陸羽寫《茶經》，不是單純講什麼樣的茶好喝，怎麼烹茶

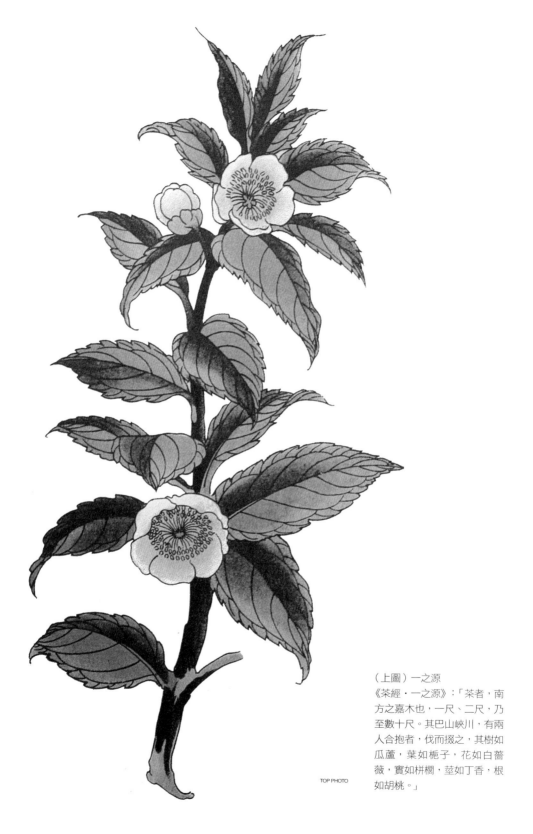

（上圖）一之源
《茶經・一之源》：「茶者，南方之嘉木也，一尺、二尺，乃至數十尺。其巴山峽川，有兩人合抱者，伐而掇之，其樹如瓜蘆，葉如梔子，花如白薔薇，實如栟櫚，莖如丁香，根如胡桃。」

TOP PHOTO

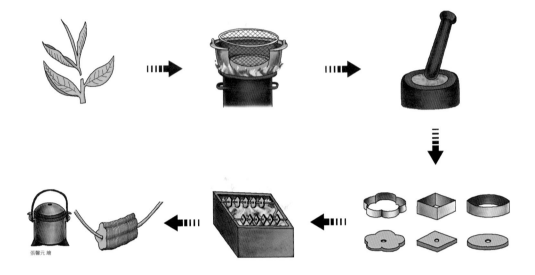

才好喝之類，不是一本飲食類的家居日用書，其中蘊積了他對生活的體會，反映了他在日常生活中對精神境界的追求。《茶經》的主旨是說，喝茶要懂規矩，不能夠隨便亂喝，而且要能懂得品味，是一種文化的累積，是一種藝術行為，其中有「道」。這應該跟陸羽成長的環境有關，他在佛寺裏長大，成天耳濡目染的是規矩儀式與精神追求，同時他又性好讀書，追求人世間的海闊天空，最後歸結到茶飲與生活的關係，從時間（歷史）與空間（產地）探求其中的真諦，並從中發展出意義與道理。所以，陸羽一生的經歷與追求，最後就集中在茶的道理上面，茶道也就始於陸羽。

陸羽《茶經》是唐代出現的最有系統的茶書，開創了茶道，創製了飲茶器具，建立品茶藝術。這本書共分十節，一共只有七千字左右，平均每節七百字左右，有的段落長一點，有兩千字左右，短的只有兩三百個字，甚至幾十個字。一般又分成三卷：上卷有三節，分別是一之源，二之具，三之造。一之源，講茶的定義、性質、功用，提供了茶的植物學知識。這個「源」的意思是茶的本原、本質、性質，以及茶的各種名稱，及其字義。茶的外觀形狀如何？茶的內在性

（上圖）二之具

圖繪《茶經》的製茶步驟，將採下來的茶葉蒸熟後，搗爛拍打入模，並且烘焙製成茶餅以保存。其中第四個步驟可以看到《茶經・二之具》中的「規，一曰模，一曰棬。以鐵制之，或圓，或方，或花。」是茶餅的模子。第五個步驟可看見「焙，鑿地深二尺，闊二尺五寸，長一丈，上作短牆，高二尺，泥之。」是烘烤茶餅的用具。

質如何？服用之後有什麼效果？對身體健康有什麼影響？兼有植物分類學與藥物學的內容。二之具，講採茶與製茶的工具，不是講喝茶的器具，其中還包括製茶作坊中的設備。三之造，講採茶的季節、製作茶葉的程序、茶葉的等級，提供辨別茶葉優劣的方法。仔細說明什麼季節、什麼天候應該採茶、採了以後怎麼處理？如何辨別茶葉的優劣？特別提出，單從外表是很難辨別好壞的，要累積經驗，才能分辨茶葉的內裏質地。

　　卷中只有一節，即四之器，卻篇幅甚長，講的是烹茶與飲茶所需的器具，也就是我們今天講的「茶具」。我們現在喝茶，使用各種不同的茶具，如茶壺、茶杯、茶碗、蓋杯，以及勻茶湯的茶海、裝茶葉的茶罐、挑茶葉的茶勺等等，現在台灣還使用了聞香杯、倒茶水的茶盤、盛茶渣的滓方，各種各樣的花樣。陸羽講茶具的篇章特別仔細，講了二十四種茶具，再加上盛放茶具的都籃，這是因為他把茶具當作飲茶

（上圖）三之造
《茶經‧三之造》：「茶有千萬狀，鹵莽而言，如胡人靴者，蹙縮然，犎牛臆者，廉襜然，浮雲出山者，輪囷然，輕飆拂水者，涵澹然。有如陶家之子，羅膏土以水澄泚之。又如新治地者，遇暴雨流潦之所經，此皆茶之精腴。」這是陸羽形容茶餅的形狀。

（上圖）四之器
《茶經·四之器》中，陸羽曾舉例幾種煮茶應有的形具，下舉三例：
（上）具列：煮茶時用來陳列茶器的架子。
（中）交床：用以固定鍑於風爐之上的工具。
（下）夾：此物用來夾茶餅以炙茶。

儀式的道具，創製了一整套茶具，並由此設置了茶儀，確定了茶道的物質基礎。封演《封氏聞見記》裏就說陸羽：「造茶具二十四事，以都籠統貯之。遠近傾慕，好事者家藏一副……於是茶道大行，王公朝士無不飲者。」

卷下有六節，即五之煮、六之飲、七之事、八之出、九之略、十之圖。五之煮的「煮」，講的是烹茶的過程，涉及如何用火、擇水、烹煮。唐代喝茶的流行方式，是把茶葉製成團塊保存，要喝茶的時候先要烤一烤，烤勻了才碾碎使用。擇水也是門學問，喝茶一定要用好水，從古到今，道理是一樣的。至於烹煮與飲用，都要遵循恰當的方式，才能喝到一碗好茶。六之飲的「飲」，則是飲茶的精粗之道，也就是品味審美之道。陸羽講品茶的精粗之道，講的就是文化涵養在日常生活的表現，與《紅樓夢》裏妙玉批評賈寶玉亂喝茶是牛飲，著眼點相同，就是喝茶不只是喝茶，也是文化修養的展現，就有了品茶藝術。七之事，講的是喝茶的歷史，收集了古代飲茶的記載，從神農一直講到唐代的材料。

八之出，講的是茶葉的出產，也就是產地。陸羽列舉了天下各地茶產，分為山南、淮南、浙西、劍南、浙東、黔中、江南、嶺南等地，可說是包羅了中國的南方地區。在唐朝的時候，陸羽算是足跡遍天下了，但是他主要的行蹤還是沿著長江流域，清楚知道從巴蜀到浙江的產茶情況。至於貴州、江西、福建、廣東一帶的情況，他沒有實地考察過，也就明確的標出「未詳」，顯示了他有一分證據說一分話的態度，極富實證精神。九之略，是考慮到具體的情況，簡化了製茶、煮茶、飲茶的方式，也就是不違背茶道精神而採取的簡約版。十之圖，講的是在飲茶的場合，掛出一幅書寫茶道的圖軸，烘托出一個雅致的背景，讓人感到飲茶有一定的儀式，要用各種適當的茶具，還要掛一張茶道書軸，要有一個整體的文化氛圍。用現代人的說法，就是飲茶要有一定的 ambience，要有一個審美的環境。日本人進行茶道，也非常

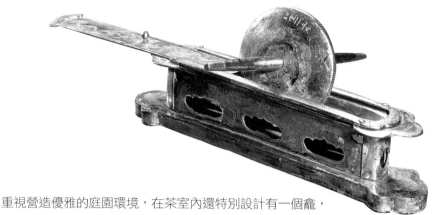

重視營造優雅的庭園環境，在茶室內還特別設計有一個龕，掛一幅書法，製造情趣，提供精神超越的氛圍。《茶經》立了掛圖的規定，要喝茶的人掛一張書寫茶道的圖軸，就是這個道理。陸羽創制茶道，把種種細節程序都設計好，都當成一門學問，作為文化藝術來鑽研和投入，心思十分細緻周到，實在是了不起。

基本精神與核心價值

陸羽《茶經》這本書，使得喝茶超越了只是解渴、解乏、提神這樣的實用功能，開展了飲茶之道，引入一個精神領域與審美境界。所以，這本書非常重要，是一部劃時代的經典，使得喝茶成為一種文化，而這個文化持續了一千兩百年，還會繼續下去，在全世界發揚光大。到了今天，日本茶人講茶道，台灣茶人講茶藝，大陸茶人講茶文化，西方茶人講art of tea，其實統統都源自於《茶經》，都是茶道的支裔。這是一千兩百年的文化累積，而且主要是中國文化的積澱，有其物質性，但又遠遠超出了物質方面的解渴、解乏，而有非常可貴的精神境界與作用。我們說陸羽《茶經》是經典，主要說的是它在文化脈絡中的重要，對人類文化發展做出了經典性的飛躍與提高。陸羽非常具體清楚知道他在做什麼，創製了二十四種茶具，規定了飲茶的儀式，把喝茶化作生活藝術，讓喝茶的人按部就班進入茶飲的天地，進入一種

（上圖）五之煮
《茶經·五之煮》：「既而承熱用紙囊貯之，精華之氣無所散越。候寒末之。」是說烤好茶葉後，要趁熱用紙包覆起來，等到冷卻後，在用碾子碾成茶末。圖為唐代鎏金鴻雁流雲紋銀茶碾子。

TOP PHOTO

（上圖）六之飲
《茶經・六之飲》：「或用蔥、薑、棗、橘皮、茱萸、薄荷之等，煮之百沸，或揚令滑，或煮去沫，斯溝渠間棄水耳，而習俗不已。」陸羽反對在茶內加入蔥、薑、花草等物，認為習俗上雖然愛飲花茶，但不如棄之入水溝。然而花茶依舊大盛於明代。

（右圖）七之事
《茶經・七之事》：「陸納為吳興太守時，衛將軍謝安常欲詣納，納兄子俶怪納無所備，不敢問之，乃私蓄十數人饌。安既至，所設唯茶果而已。俶遂陳盛饌，珍羞必具，及安去，納杖俶四十，云：『汝既不能光益叔父，奈何穢吾素業？』」這事是說東晉宰相謝安（謝東山）前往拜訪陸納時，陸納僅以茶與果品招待，以顯自己廉潔的名聲。圖為明代沈周所繪的《臨戴進謝安東山圖》。

淨化心靈的程序，由此得到一種毫不攙雜任何功利的純粹的歡娛。這就是茶道的基本精神與核心價值。現代中國人不太了解陸羽《茶經》的文化意義，也不太明瞭中國飲茶的歷史發展與過程，遽然就說茶道是日本文化，真可謂數典忘祖。我們必須記住，茶道源自中國的陸羽，一千多年來有不同形式的發展，多元多樣，在不同的時代與不同的社會群體中有其不同發展與傳承。日本茶道的確有其特色，有其自身的審美系統與哲思，儀式性特別強，但是究其根本，還是陸羽《茶經》強調精神境界的延伸與發展。類似的發展，在宋代宮廷茶宴、上層社會雅聚、寺院儀軌，在明代文人的審美生活之中，也都可以發現，各有其複雜而多元化發展的歷程，可說是一千多年來茶道發展多采多姿，值得我們弄清楚，以免坐井觀天，貽笑大方。

陸羽《茶經》的研究，過去主要還是文獻的解讀，現在因出現了大量相關的考古文物，對陸羽所述的唐代茶飲方式有了更清楚直觀的認識，也對陸羽《茶經》有了更深入的理解。1981年陝西省扶風縣法門寺寶塔倒塌，隨後在1987年的考古發掘中發現了唐代皇室為了供奉佛祖藏在法門寺地宮的寶藏。出土文物中包括了唐密曼茶羅供奉的佛骨、武則天的金絲圍腰百褶裙，以及一大批金銀寶貝，還有宮廷使用的茶具。參照陸羽《茶經》的「四之器」，可以找到出土的實物，驗證了陸羽創製茶具二十四種的廣泛流傳，連晚唐宮廷的飲茶器物都基本遵照了《茶經》的形制與要求。

規制茶具與茶儀

在法門寺地宮出土的茶具都是皇家用具，因此特別貴重，在質材上與陸羽規定的有所差別，但形制基本相同。我們可以對照一下出土實物與文獻，了解唐代使用茶具的情況。在

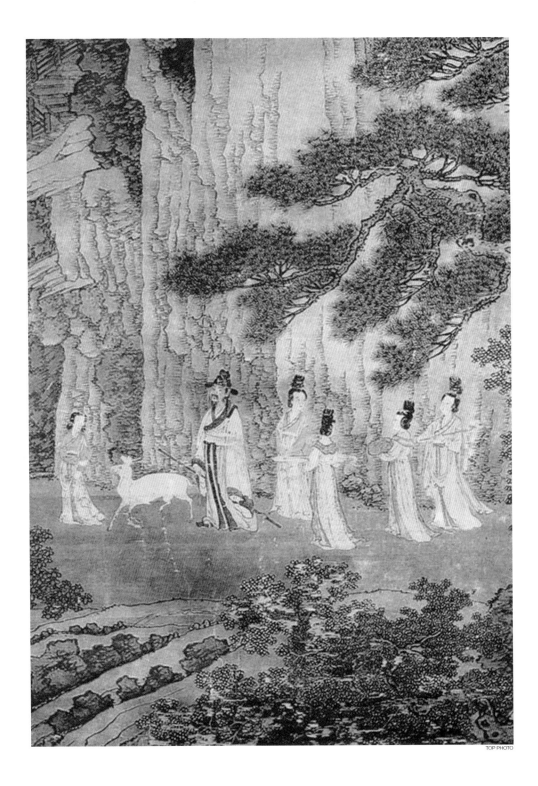

地宮出土的茶具中有一個金絲結絛提梁籠子，是用金絲編製的，用途是盛裝茶餅，是個貯藏茶葉的茶具。這個茶籠用具，在陸羽《茶經》裏沒有紀錄，有人認為這顯示了陸羽定的茶具茶儀尚未普遍通行，所以皇室才會出現不同的茶具。其實，像這樣貴重的金絲籠子，民間是絕對用不起的，民間貯存茶餅的用具，一定簡單得多，可能就是竹籠，如同陸羽《茶經》「二之具」裏說的採茶的「籝」。

出土文物中，還有一個銀風爐，形制就和陸羽規制的基本相同了。陸羽《茶經》「四之器」對風爐有極為詳盡的描述：

> 風爐，灰承。風爐以銅鐵鑄之，如古鼎形，厚三分，緣闊九分，令六分虛中，致其杇墁。凡三足，古文書二十一字。一足云「坎上巽下離於中」，一足云「體均五行去百疾」，一足云「聖唐滅胡明年鑄」。其三足之間，設三窗。底一窗以為通飆漏燼之所。上並古文書六字，一窗之上書「伊公」二字，一窗之上書「羹陸」二字，一窗之上書「氏茶」二字。所謂「伊公羹，陸氏茶」也。置墆㙞於其內，設三格：其一格有翟焉，翟者火禽也，畫一卦曰離；其一格有彪焉，彪者風獸也，畫一卦曰巽；其一格有魚焉，魚者水蟲也，畫一卦曰坎。巽主風，離主火，坎主水，風能興火，火能熟水，故備其三卦焉。其飾，以連葩、垂蔓、曲水、方文之類。其爐，或鍛鐵為之，或運泥為之。其灰承，作三足鐵柈抬之。

（上圖）陸羽風爐模擬圖。陸羽於《茶經》描繪他認為風爐應該有的形制：「風爐以銅鐵鑄之，如古鼎形，厚三分，緣闊九分，令六分虛中，致其杇墁，凡三足。」

一個風爐，就是個生火的爐子，為什麼如此講究規格呢？我們可以看到，陸羽在規制風爐的時候，按照古鼎的形狀，融入《易經》的因素，在安排上有八卦、有五行，把這個器具弄得相當複雜。他的用意很清楚，就是把燒火的爐子變成充滿文化意義的茶具，如此他就可以用來發展茶儀。他的心目中有「伊公羹，陸氏茶」的對比，在下意識中是自以為可以媲美輔佐商湯的伊尹，因為伊尹的出身低賤，是靠著烹調

游峻軒 繪

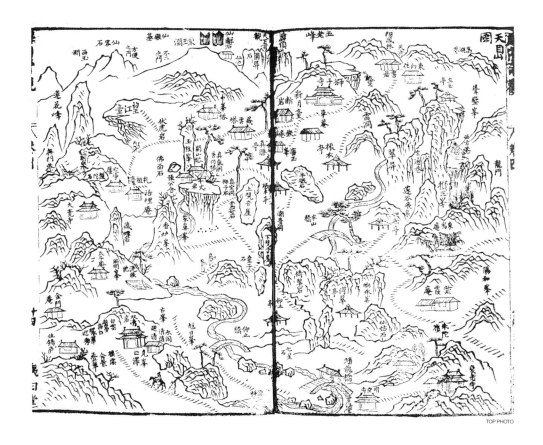

食物受到重用的。因此，飲食用具應該賦予文化意義，製作
茶具與規定茶儀，就使得風爐不是普通的爐。法門寺地宮出
土的銀風爐，製作精巧，規制嚴整，與陸羽所設計的藍圖是
相同的。

　　再如把茶餅碾成末的「碾」與拂掃茶末的「拂末」，《茶
經》中都有清楚的記載：「碾，以橘木為之，次以梨、桑、
桐、柘為之。內圓而外方。內圓備於運行也，外方制其傾危
也。內容墮而外無餘。木墮，形如車輪，不輻而軸焉。長九
寸，闊一寸七分。墮徑三寸八分，中厚一寸，邊厚半寸，
軸中方而執圓。其拂末以鳥羽製之。」法門寺出土的茶碾是
「鎏金鴻雁流雲紋銀茶碾子」，極其貴重，符合皇家身分，但
其基本形制與構造，和陸羽所說的是類同的。

（上圖）八之出
《茶經·八之出》論產茶區：
「浙西以湖州上，常州次，宣
州、杭州、睦州、歙州下，潤
州、蘇州又下。」圖為《天目
山圖》，天目山位於湖州至太
湖平原，自古便是著名的產茶
區。

41

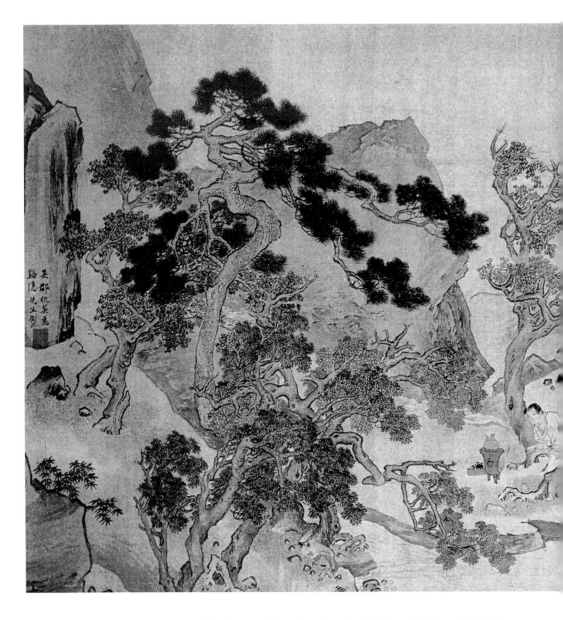

　　《茶經》還記載了「羅合」這種茶具:「羅末,以合蓋貯之,以則置合中。用巨竹剖而屈之,以紗絹衣之。其合以竹節為之,或屈杉以漆之。高三寸,蓋一寸,底二寸,口徑四寸。」經茶碾碾碎的茶末,還得放到羅盒中篩過,然後存放在盒中,以備煎烹。陸羽制定的羅合,是用巨竹或杉木製

TOP PHOTO

（左圖）九之略
此圖為明代仇英繪的《松溪論畫圖》，畫中兩名老者於郊外欣賞畫卷，其旁兩茶童取水煮茶。陸羽《茶經》裏曾提及野外煮茶時可省的器具，如在溪邊煮茶，可省略水方、滌方、漉水囊等茶具。《茶經‧九之略》：「若瞰泉臨澗，則水方、滌方、漉水囊廢。」

（上圖）十之圖
《茶經‧十之圖》：「以絹素或四幅或六幅，分布寫之，陳諸座隅，則茶之源、之具、之造、之器、之煮、之飲、之事、之出、之略目擊而存，於是《茶經》之始終備焉。」陸羽希望後人將《茶經》內容抄寫下來。圖為《茶經》。

作，取材容易，人人可以效法。竹木器製成盒狀，外面罩以紗絹，就可以用來篩末。法門寺地宮出土的茶羅子，則是貴重的鎏金銀器，並飾以「飛天仙鶴紋」，不是一般人使用的。

法門寺地宮還出土了「秘色瓷」，以實物證明了「秘色瓷」就是越州（今天的浙江）的青瓷，也就是《茶經》所說

越瓷 即越州出產的瓷器。越州在今天浙江紹興到寧波一帶，此處的上虞、慈谿、餘姚都是著名的越瓷產地。越窯製作的瓷器質地堅緻，又因其被施以薄綠釉，所以也稱青瓷。陸羽認為越瓷為茶具的最上品，甚至超過當時諸多茶人鍾愛的北方邢窯白瓷。

宋代盛行「點茶法」，因湯花呈乳白色，所以需要黑色茶盞映襯以帶來視覺享受。浙江天目山禪院所用黑釉盞，墨黑底色上散布深藍色星點，星點四周還有紅、藍、綠等色彩，在陽光照耀下，色彩常會變易，故稱「曜變」。此黑釉茶盞盞體坏厚，茶湯不易冷卻，易於湯花維持而不會很快出現水痕。天目山尤以徑山寺名德禪宿輩出，飲茶風氣興盛，宋朝時期榮西法師便兩度來到徑山，後作《吃茶養生記》一書；南宋時期也有日本高僧來此，帶回茶籽、末茶法及茶器，其中天目黑釉茶碗被當作國寶珍藏。

的「越瓷」或「越州瓷」。明確展示了，皇室飲茶使用的茶碗是越窯青瓷碗，也就是唐代最為尊貴的茶碗。越窯青瓷被陸羽品評為最上等的瓷器，與飲茶的審美情趣有關，《茶經》是這麼說的：「碗，越州上，鼎州次，婺州次；岳州次，壽州、洪州次。或者以邢州處越州上，殊為不然。若邢瓷類銀，越瓷類玉，邢不如越一也；若邢瓷類雪，則越瓷類冰，邢不如越二也；邢瓷白而茶色丹，越瓷青而茶色綠，邢不如越三也。」陸羽不斷強調越瓷之美，認為中國各地所產瓷器都無法媲美，主要的依據是瓷碗與茶湯相映的「千峰翠色」視覺美感，涉及了飲茶的整體審美情趣。

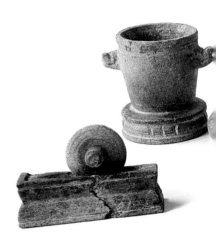

法門寺地宮還出土了其他茶具，基本上都符合陸羽制定茶具茶儀的道理，只不過是使用貴重的金銀，以別於一般百姓。可以看出，陸羽創制的茶道，在唐代已是各個階層的飲茶方式，上自皇室下至平民，都多多少少沿用了陸羽茶道的規矩。

（上圖）法門寺出土唐代鎏金銀龜盒，是儲存茶葉的用具，龜口可傾倒出茶葉。

從喝茶發展出審美思維

陸羽《茶經》所講的茶道，從審美觀的角度來看，有四個方面值得仔細討論。一是審美感覺的整體性與統一性，具體講的是茶碗，由此延伸到其他茶具、茶儀、飲茶環境；二是擇水與用火，講究「活水」與「活火」；三是本色，強調茶有本色，茶有真香，不假外求；四是「茶性儉」，講求質樸，強調儉樸之美，發

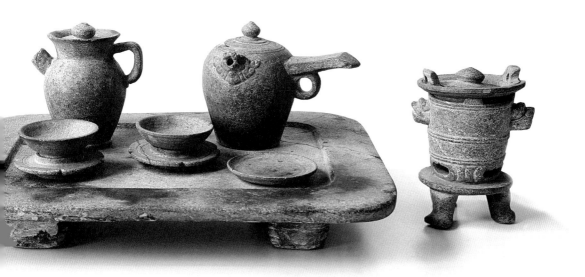

展出簡約哲學，把形而下的飲茶行為提升到形而上的精神境界。陸羽茶道的這四個方面，使得飲茶之道在具體的物質文化基礎上，開展了審美思維的空間，融入了精神與道德的關懷。此後的茶道演變，無論是宋代宮廷與士大夫的點茶鬥茶，寺院茶儀的持修空靈，明清文人的清雅茶聚，日本茶會的和敬清寂，都因陸羽的開示，而得以開創自成體系的飲茶天地。

陸羽告訴我們，味覺跟視覺的審美觀照要統一，是非常有意思的見解。我們喝茶，以為主要是辨別茶的滋味，是一個關乎味覺的經驗，可是陸羽卻提醒我們，要注意盛茶的茶碗，要注意茶具所提供的視覺經驗，要注意味覺與視覺的統一美感。味覺固然重要，視覺美感也不能不顧。講飲食審美，要講「色香味」三者俱備，喝茶也是如此，色香味都要有的。那麼，喝茶時的視覺美感從哪裏來呢？那就是跟茶具有關了。唐代的飲茶方法與今天不同，是茶餅研末，然後烹煎。茶餅貯存的茶葉磨成末以後，色澤暗紅，視覺上不能提供春天山巒青翠的美感，不能帶來心曠神怡的山野聯想。於

（上圖）唐代滑石茶器，這是目前為止出土最完整的一組唐代石製茶具。由左至右分別為：茶碾、茶羅、茶碗（碗下為茶托）、茶瓶、急須，最右者為風爐及其上的茶釜。雖不如法門寺地宮出土茶具華麗，但完整地表達了典型唐代茶具之形貌。

45

是，關鍵就在呈現茶湯的茶碗了。茶末最後要沖煮成茶湯，茶湯要倒到茶碗或茶盅裏，茶碗的色澤就左右了茶湯的色澤。因此，陸羽特別注意瓷碗的美感，尤其是瓷碗的釉色，強調的就是瓷碗與茶湯相互映照的色澤。

邢瓷不如越瓷的三個理由

瓷器是中華物質文明的偉大創造，是全世界陶瓷燒造歷史上的一大飛躍。不算原始瓷，中國最早的瓷器就是越州青瓷，可以遠溯到東漢魏晉時期。到了隋唐時期，中國各地出現許多燒製優質瓷器的瓷窯，如陸羽《茶經》裏說的越窯、邢窯、鼎州窯、婺州窯、岳州窯、壽州窯、洪州窯等。隋唐時期的瓷器質地已經非常精美細緻，與一般的陶器大不相同，瓷胎很細不滲水，燒製的溫度達一千三百度，而且上了細釉，是日常生活中的藝術品。陸羽《茶經》「四之器」論「碗」，是這麼說的：

TOP PHOTO

（上圖）唐代越窯青釉碗。《茶經》認為，越窯是飲茶最好的茶碗，這種色澤最能襯托茶色之美。

（右圖）唐代《唐人宮樂圖》。畫中描繪後宮嬪妃數人，圍坐在方桌旁，飲茶、奏樂為樂。其中一人手持的茶碗，便是越窯瓷器。

碗，越州上，鼎州次，婺州次；岳州次，壽州、洪州次。或者以邢州處越州上，殊為不然。若邢瓷類銀，越瓷類玉，邢不如越一也；若邢瓷類雪，則越瓷類冰，邢不如越二也；邢瓷白而茶色丹，越瓷青而茶色綠，邢不如越三也。晉杜毓《荈賦》所謂：「器擇陶揀，出自東甌。」甌，越也。甌，越州上，口唇不卷，底卷而淺，受半升已下。越州瓷、岳瓷皆青，青則益茶。茶作白紅之色。邢州瓷白，茶色紅；壽州瓷黃，茶色紫；洪州瓷褐，茶色黑；悉不宜茶。

陸羽說，最好的茶碗出在越州，越州就是今天紹興到寧波這一帶，此處的上虞、慈谿、餘姚都是越窯青瓷的產地。近年來在慈谿上林湖的考古發掘，出土了大量的青瓷實物，

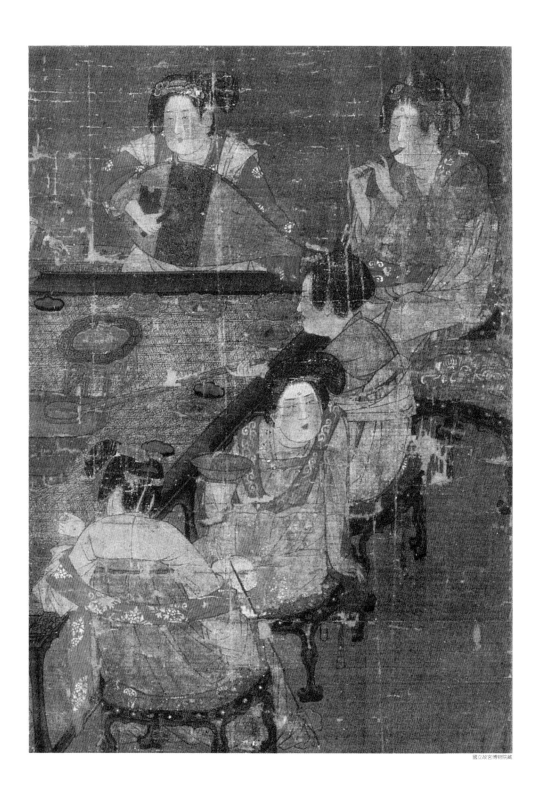

47

與法門寺的秘色瓷屬於同類，可知陸羽崇尚的越瓷就是此地出產的秘色青瓷。「鼎州次，婺州次，岳州次，壽州、洪州次。」就是把全國不同地方所產的瓷器，按品質高下，一一列舉，由湖北鼎州瓷、浙江金華的婺州瓷、湖南岳州瓷、安徽壽州瓷，一直列到江西洪州（現今南昌）瓷。

陸羽對瓷器品評的標準，是有針對性的，關鍵就是瓷碗適合不適合飲茶，在映照茶湯上是否提供色澤的美感。他特別舉出邢瓷，說有人「以邢州處越州上」，比越瓷好，他就表示「殊為不然」，指出根本不是這麼回事。他舉出三大理由，說明為什麼邢窯茶碗比不上越窯：「若邢瓷類銀，越瓷類玉，邢不如越一也；若邢瓷類雪，則越瓷類冰，邢不如越二也；邢瓷白而茶色丹，越瓷青而茶色綠，邢不如越三也。」

陸羽著眼的是飲茶的整體美感，同時重視茶湯的口感與茶具的色調，特別強調了味覺與視覺審美的統一。他貶低邢瓷的三大理由，使我們清楚看到，陸羽強調的審美標準有著明確的文化取向。第一，邢窯瓷器潔白澄澈，像銀器一樣美觀耀眼，但是，不如越窯瓷色來得潤澤，像玉器那樣內蘊靈氣；第二，邢瓷雖然皎白如雪，釉質卻缺少越窯那種如冰的晶瑩；第三，邢瓷茶碗雪白，襯出的茶湯是暗紅色的，不如越瓷釉色青綠，襯出的茶湯是一片綠色，像大自然的「千峰翠色」。陸羽的茶具審美標準，推崇越窯青瓷而貶抑邢窯白瓷，在唐朝成了共識，不但民間稱頌，如陸龜蒙《秘色越器》一詩，就說「九秋風露越窯開，奪得千峰翠色來」，連皇室也採用越窯青瓷作為皇家茶具。近二十多年來的考古發掘，也清清楚楚證實，陝西扶風法門寺地宮出土的皇家秘色瓷茶具，來自浙江慈谿上林湖越窯的青瓷，符合陸羽的茶具審美標準。

陸羽還說，「越州瓷、岳瓷皆青，青則益茶。」越州瓷之外，湖南岳州瓷也好，因為釉色都是青的，「青則益茶」。瓷碗只要是青的，它就對於茶湯的顏色有益，就合乎味覺與

國立歷史博物館藏

（上圖）越窯青釉鳥紋碗。唐代至宋初期流行越窯茶碗，因越窯碗的顏色適合襯托丹紅色的茶湯。而宋代因點茶法與鬥茶的盛行，士大夫間喜用黑釉的建窯碗，黑釉茶碗又以浙江天目地區最為出名，流行至日本後統稱為天目碗。

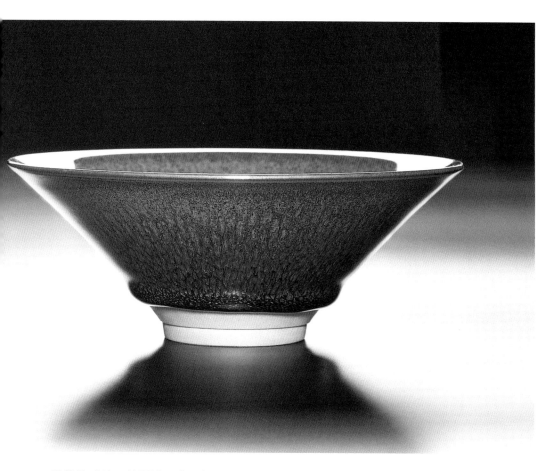

江有庭 提供

視覺美感統一的標準。你可能覺得,陸羽所說的道理不通,
怎麼拿瓷碗的釉色作為品評瓷器優劣的標準呢?反過來說,
怎麼可以因為瓷色青綠,就有助於飲茶的整體美感呢?我們
今天用來品評茶葉優劣的茶碗不是純白的嗎?邢瓷既然是純
白如雪,怎麼會次於青色(甚至有點偏青灰色或青黃色)的
越瓷呢?讀一讀《茶經》就會知道,唐代製作茶餅的技術、
存放茶餅的條件、研磨茶末的過程、烹煮茶末的方法,根本
不會出現青綠保鮮的茶葉旗槍或雀舌,根本不是現代品茶專
業習於處理的情況。不了解一下飲茶歷史的發展,不知道製
茶技術的變化過程,遽然以二十一世紀的品茶標準去衡量
一千兩百年前的情況,隨便批評陸羽不懂品茶之道,未免過

(上圖)江有庭燒製的「蒼穹
藏色天目茶碗」。江有庭為現
代陶藝家中專攻天目茶碗的藝
術工作者。他所製的天目茶碗
以古法為基礎,藉由對於火的
操控,燒製出各色天目茶碗。

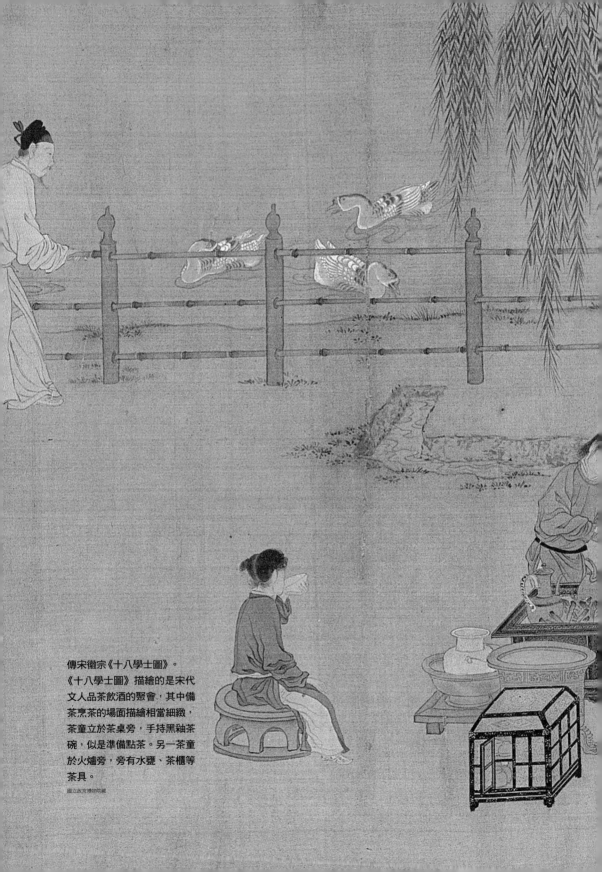

傳宋徽宗《十八學士圖》。
《十八學士圖》描繪的是宋代
文人品茶飲酒的聚會，其中備
茶烹茶的場面描繪相當細緻，
茶童立於茶桌旁，手持黑釉茶
碗，似是準備點茶。另一茶童
於火爐旁，旁有水甕、茶櫃等
茶具。

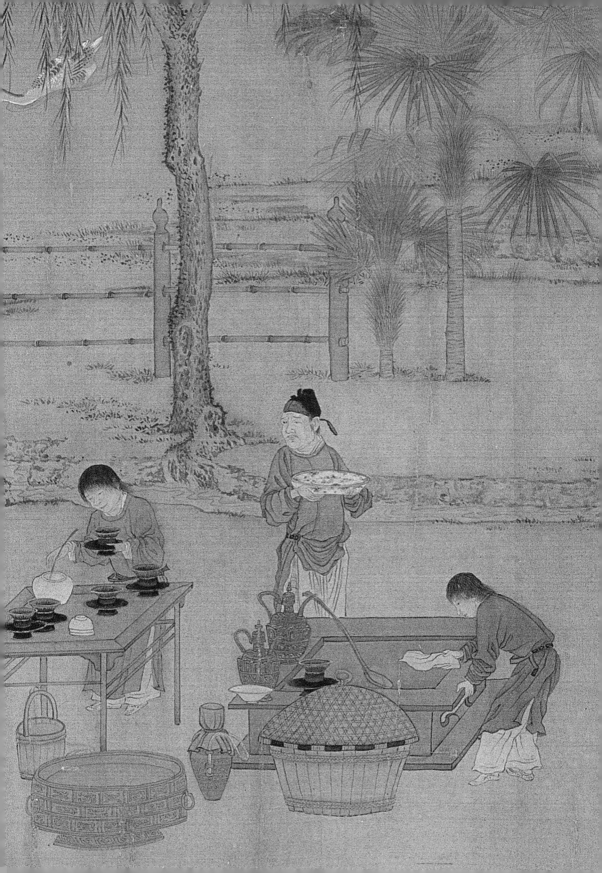

鬥茶 又名「鬥茗」、「茗戰」，是古時一種集體品評茶湯素質優劣的比試，其始於唐代，宋朝尤為盛行。備茶時須將團茶研成細末，細末投入茶盞，再注入沸水，調勻成乳狀茶湯，此法稱「點茶法」，以「點茶法」備茶做比試，即為鬥茶。鬥茶多選在清明節期間，因此時新茶初出，最適合參鬥。

決定鬥茶勝負主要有兩方面：一是茶水的顏色。一般以純白為上，青白、灰白、黃白等而下之；鮮白表明茶質鮮嫩，火候恰到好處。二是湯花，即湯面浮起的泡沫。若湯花勻細，而且緊咬盞沿，久聚不散，為最佳效果，名曰「咬盞」；反之，湯花與水不相容，很快消失而露出水痕則為落敗。

（上圖）宋 審安老人《茶具圖贊》。
《茶具圖贊》撰於宋咸淳五年，將十二種宋代茶具依照官制命名，相當具有趣味。

於魯莽。

陸羽明確指出，「邢瓷白而茶色丹」、「茶作白紅之色」、「邢州瓷白，茶色紅」，說得夠清楚了。唐代的茶，烹煮出來的茶湯是丹紅色的。什麼原因呢？唐朝喝的茶是先做成餅塊，用米膏糊起來存放，要喝的時候拿到火上去烤，烤乾烤透，摒除濕氣穢氣，然後上碾磨細，研磨成末，成了末後再到羅裏面去篩，篩均勻了再烹煮。經過了這樣的折騰，茶湯的顏色不是碧綠色，而是偏紅帶褐色的。用雪白的瓷器盛茶，茶湯不但紅紅的，而且有點濁，實在不好看。因此，陸羽才會明確告訴我們，雖然有人指出邢瓷非常漂亮，但是白瓷碗不能襯出鮮綠的茶湯，不適合品茶。因為茶葉本身的質地如此，所以「邢州瓷白，茶色紅；壽州瓷黃，茶色紫；洪州瓷褐，茶色黑；悉不宜茶」。

從青瓷到黑盞

陸羽所揭示的茶湯與茶碗釉色統一的審美觀點，在飲茶歷史上，隨著製茶技術的提升，隨著茶葉質地的變化，有了更清楚的驗證。宋代出產貢茶與高檔茶葉的地區，由長江流域轉到福建，製作了更為精緻的茶餅，也發展了擊拂出白色「沫餑」的鬥茶藝術，茶具也就不再講究青瓷，而開始講

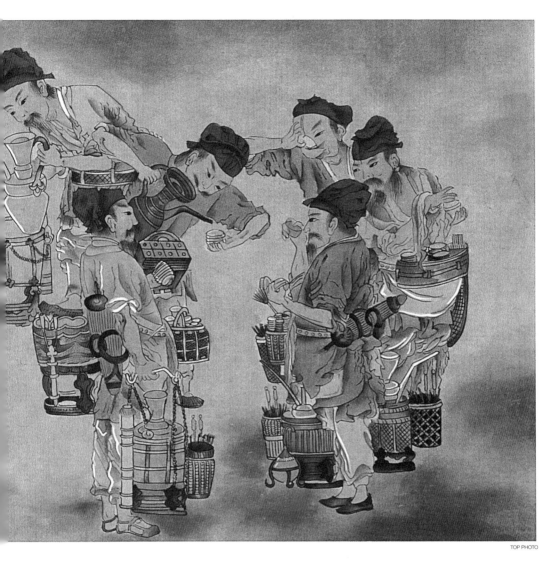

究建窯黑盞，因為擊打出來的泡沫是白色的，白色泡沫要黑色茶碗來呈顯，道理就是陸羽說的視覺與味覺統一，產生審美的通感。宋徽宗趙佶在《大觀茶論》這本書裏，仔細論述了飲茶審美所追求的境界與達到此境界的具體步驟，真可說是「飲不厭精，器不厭細」。他特別推崇建州窯的兔毫盞，明確指出：「盞色貴青黑，玉毫條達者為上，取其煥發茶采色也。」到了明代，製茶技術大為提高，炒青之法遍行

（上圖）宋代鬥茶圖。鬥茶興盛於宋代，以比賽的形式來評斷茶的優劣，於民間非常盛行，主要以湯花、色澤和水痕來作為評分標準。

於江南地區，鮮嫩芽茶成了新的時尚。為了襯托上等茶芽的鮮嫩青綠，茶盞的使用也就相應發生了變化，珍愛細白瓷以及青花瓷器。許次紓的《茶疏》對此有著清楚的說明：「茶甌，古〔指宋代〕取建窯兔毛花者，亦鬥碾茶用之宜耳。其在今日，純白為佳，葉貴於小。定窯最貴，不易得矣。宣〔德〕、成〔化〕、嘉靖，俱有名窯。近日仿造，間亦可用。次用真正回青，必揀圓整，勿用咼咼。」可以看出，歷代飲茶名家十分講究茶碗或茶盞的色澤，一定要配合茶湯色澤來使用，如此才能相得益彰。

山水上，江水中，井水下

不管是烹煎還是沖泡，茶飲需要水。水好，才能發茶，展現茶葉鮮美的質地，茶湯才好，才能色香味俱備；水差，再好的茶也不能發味，怎麼講究都沒用，入口仍是渾濁的湯水。陸羽可能是最早講究擇水烹茶的人，他強調要擇活水，影響了歷代的茶人。他在《茶經》裏說，山水最好，江水中等，井水最下。他講的道理很簡單，也很清楚，流動的水最好，活水最好，死水不好。山水好，因為經過山石過濾，流出來的泉水是最好的。山水要揀乳泉，也就是那個質地比較特別的礦泉水，還有石池慢流、得到充分過濾的水。瀑布水不好，激流急湍的水也不好，因為它會沖下泥沙，以及亂七八糟的污穢，沒有經過山石過濾，「久食令人有頸疾」。至於江水，雖然是流動的，但總是受到人或動物的污染，因此要「取去人遠者」，即是遠離人境、不受污染的。井水的流動性比較小，要取經常汲水的井口，以免攙雜許多積聚的

TOP PHOTO

（上圖）宋代銀製茶托。

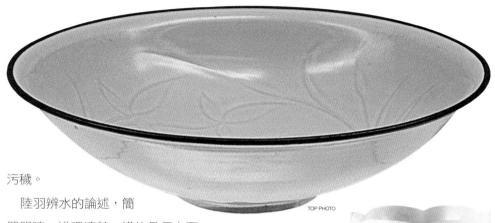

TOP PHOTO

Royal Ontario Museum/CORBIS

Philadelphia Museum of Art/CORBIS

污穢。

　陸羽辨水的論述，簡單明瞭，道理清楚，講的是個大要，即山水上，江水中，井水下。山水就是深山幽谷的流泉，因為它透過適當岩層的過濾，清澈又富有礦物質，所以烹茶最為適合。山裏的瀑布激流，挾泥沙污穢而下，則不適合飲用。沒有佳泉之時，遠離人境、不受污染的江水，也還清洌甘美，可以選用。大多數的井水，因為是滲聚的地下水，流動性小，容易污染，所以是下等。據說陸羽還寫過一本《水品》，想來是列舉天下名水，一一品第的書，可惜此書早已佚失，難知究竟。甚至有學者認為，陸羽並未寫過《水品》，只不過是他有辨水之能，傳說中能夠分辨長江江心南零（即中冷）泉水與長江水的不同，也就傳說他寫過一本辨水之書。

瞎編的名水名單

　陸羽有辨水之能，可品第天下名水的傳說，或許與張又新半個世紀之後寫的《煎茶水記》有關。《煎茶水記》說到，

（上圖）北宋定窯白釉劃花遊鵝紋碗。宋代有五大名窯，分別是柴窯、汝窯、官窯、哥窯、定窯，其中定窯以白瓷著稱，每年均有精品上貢。此種茶碗口大足小，點茶時不易留下殘渣，因此盛行於宋代。
（中圖）宋代白瓷花瓣碗。白瓷雖不受宋代文士喜愛，但仍舊流行於江浙一代，一般宋人點茶多用白瓷碗。
（下圖）宋代黑釉茶碗。宋時流行點茶法，注重湯花，因黑釉碗特別能呈現白色的湯花及水痕，因此黑釉碗成為士大夫與文人所喜愛的茶器。

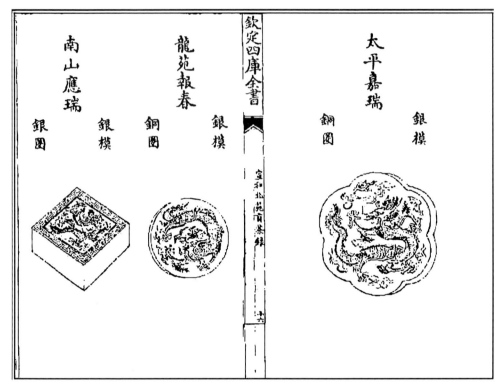

（上圖）宋 熊蕃《宣和北苑貢茶錄》。
《宣和北苑貢茶錄》記載北宋時建安茶園採焙入貢法式，可以見到宋代各式團茶的形制。圖為「南山應瑞」、「龍苑報春」、「太平嘉瑞」。茶餅龍紋清晰可見。

劉伯芻善於品水鑒茶，列出天下之水有七等：「揚子江南零水第一；無錫惠山寺石泉水第二；蘇州虎丘寺石泉水第三；丹陽縣觀音寺水第四；揚州大明寺水第五；吳松江水第六；淮水最下，第七。」張又新還說，他按照這張名單，一一試過，果然不錯。不過，他經過富春江桐廬嚴子陵釣台時，取清澈的江水煎茶，發現其鮮馥芳香遠過於揚子江南零水。後來又發現，永嘉的仙巖瀑布（當指雁蕩山之龍湫瀑布）也是水質佳美，不減天下第一南零水。

張又新還舉出另一張「天下名水」名單，據說是陸羽自定的，羅列了天下二十處名水：「廬山康王谷水簾水第一；無錫縣惠山寺石泉水第二；蘄州蘭溪石下水第三；峽州扇子山下有石突然，洩水獨清冷，狀如龜形，俗云蝦蟆口水，第四；蘇州虎丘寺石泉水第五；廬山招賢寺下方橋潭水第六；揚子江南零水第七；洪州西山西東瀑布水第八；唐州柏

茶道的開始 茶經 ——— 56

巖縣淮水源第九（淮水亦佳）；廬州龍池山嶺水第十；丹陽縣觀音寺水第十一；揚州大明寺水第十二；漢江金州上游中零水第十三（水苦）；歸州玉虛洞下香溪水第十四；商州武關西洛水第十五（未嘗泥）；吳松江水第十六；天台山西南峰千丈瀑布水第十七；郴州圓泉水第十八；桐廬嚴陵灘水第十九；雪水第二十（用雪不可太冷）。」這張名單中，名列第一的是廬山水簾瀑布水，與劉伯芻所列的不同；無錫惠山泉仍列第二，算是當時品鑑水質的共識，造就了所謂「天下第二泉」；揚子江南零水大大落後，成了第七；而張又新本人嘗得心花怒放的富春江桐廬灘水，則淪落到第十九。

歐陽修認為，張又新所舉的兩張名單都是「妄説」，都與陸羽評水的標準不符，因為把「山水上、江水中、井水下」這個基本標準混淆了。歐陽修在《大明水記》一文中特別指出，陸羽明確告訴我們，別去喝瀑布水，喝了會生病，顯然不會把瀑布名列天下名水，而所謂陸羽名單中居然出現這麼多瀑布，真是匪夷所思。因此，歐陽修在《浮槎山水記》中

（下圖）顧渚貢茶院是中國歷史上第一座皇家茶場，始建於公元770年，茶聖陸羽曾負責監製，他的《茶經》即在此寫成。圖為顧渚貢茶院遺址。

TOP PHOTO

痛斥張又新，說他是「妄狂險譎之士，其言難信」，恐怕是假借陸羽之名，瞎編的名單。明代的田藝蘅著有《煮泉小品》一書，對飲茶用水極有研究，詳細論述了山泉、江水、井水的情況。他對於張又新讚揚瀑布水的說法，也深不以為然：「泉懸出曰沃，暴溜曰瀑，皆不可食。而廬山水簾、洪州天台瀑布，皆入水品，

與陸經（陸羽《茶經》）背矣。故張曲江《廬山瀑布》詩：「『吾聞山下蒙，今乃林巒表。物性有詭激，坤元曷紛矯。默然置此去，變化誰能了。』則識者固不食也。」雖然經過歐陽修的駁斥，還有品泉專家如田藝蘅的反對，這兩張「天下名水」名單，卻一直流傳了下來，到今天還有人相信是陸羽親定的。

活水還須活火烹

說完了「活水」，現在講講「活火」。古人烹茶，講到「活火」的使用，其實指的是火的兩種不同功能。一個是烘烤茶餅用的火，一個是燒火煮茗用的火，兩個都要是「活火」，可是兩個火的功用不一樣。《茶經》「五之煮」說：「凡炙茶，慎勿於風燼間炙，熛焰如鑽，使炎涼不均。持以逼火，屢翻正，候炮出培塿，狀蝦蟆背，然後去火五寸。卷而舒，則本其始又炙之。若火乾者，以氣熟止；日乾者，以柔止。」這是說烹茶之前，必須要先烘烤茶餅，而烘烤用火要有技巧。

一般而言，茶餅已經放了很久，要烤乾烤透之後，才能夠拿去碾末。烘烤茶餅的時候，千萬不要放在有風吹的火爐上烤。「燼」就是火勢將要滅掉，火焰已經衰微的狀況，而且

（上圖）中冷泉。中冷泉位於江蘇，被稱為天下第一泉，唐代劉仁夐根據水質和水味為標準，評定了天下六大名泉，中冷泉列為天下第一。

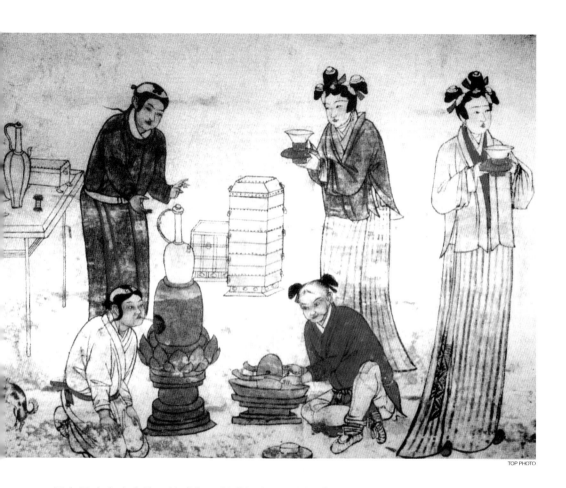

TOP PHOTO

還有風吹來吹去的，就成為一種「縹焰」。這個「縹焰」飄來飄去，飄忽不定，像鑽子一樣，火苗會鑽到這個茶餅裏面，烘烤過程就不均勻。烤出來的茶餅，就炎涼不均。如何才能把茶餅穩穩當當、均均勻勻烤好呢？要拿一個夾子，把茶餅靠近比較好的火焰上面，所謂「逼火」，然後要不斷「翻正」，要翻來翻去，要烤得均勻，等到茶餅因炮烙而突出「培塿」，好像泥巴地上出了小土堆，突起一小塊一小塊的，狀似蝦蟆背的情況，然後離開火，「去火五寸」。茶餅裏的茶葉，因火烤而鬆動，開始「卷而舒」了，則從頭再來炙烤。假如這個茶餅當年在製作的過程當中，是烤乾的，「以氣熟止」，烘烤的時候就要讓這整個茶餅都透氣，整個通

（上圖）河北省張家口市宣化區下八里村張文藻墓出土遼代壁畫。

此為遼人煮茶圖，反映的是契丹人煮茶的情景。畫面中長方形的桌子上擺放著茶具，畫面上的幾個人正忙於煮茶。由於遼代仍是承襲宋制，因此清楚可見宋代器具的形制，同時也反應宋代茶文化流傳之廣。

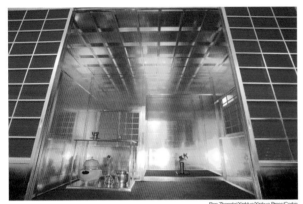

Ren Zhenglai/XinHua/Xinhua Press/Corbis

（上圖）日本黃金茶室。黃金茶室位於大阪城的三樓，是豐臣秀吉建立大阪城後所築，其中從牆壁至茶器，都由黃金所造，顯示其甚好茶道的事實。

暢，就烤均勻了，停下來。假如茶餅製作是曬乾的，那麼「以柔止」，就是說茶餅開始比較柔軟的時候，就要停了。烤炙茶餅的火，需要是活性有內勁的，才能提供穩定的烘烤條件。

另外一種「活火」，講的是烹製茶湯時風爐中的火。用炭或是柴薪烹茶的時候，也要活火，最好是用炭，其次用勁薪，就是質地有勁而穩定的柴火。陸羽特別指出，木炭最好，因為火勢穩定，像桑樹、槐樹、桐樹、櫪樹之類的「勁薪」也可以。用炭也有講究，假如木炭曾經烤過肉，有油滴下去，就沾染了膻膩，被污染了，不適合烹茶。若是用了木質的油分很大的「膏木」，或者是已經腐朽的「敗器」，拿來燒火烹茶，都不行，都會敗壞茶味。

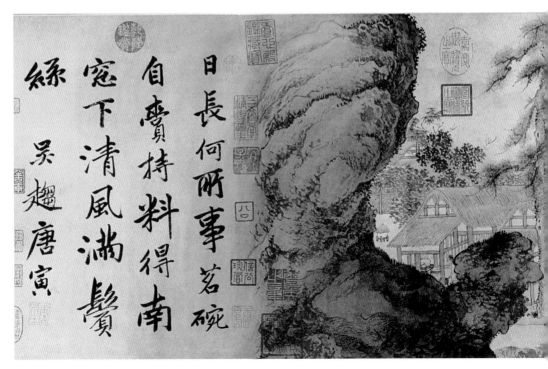

陸羽還引晉代荀勖的話說，陳舊敗壞的木柴燒出的食物有
「勞薪之味」。不用活火烹煮的茶，喝起來會有雜味，有損品
茶的樂趣。陸羽在此雖然沒有清楚說明，但是，不用活火所
造成的「勞薪之味」，恐怕還不止是味覺受到干擾，嗅覺也
一定很不舒服。

蘇東坡貶居海南的時候，曾寫過《汲江煎茶》一詩：「活
水還須活火烹，自臨釣石取深清。大瓢貯月歸春甕，小杓分
江入夜瓶。茶雨已翻煎外腳，松風忽作瀉時聲。枯腸未易禁
三碗，坐聽荒村長短更。」這首詩顯示了東坡樂觀豁達的性
格，善於在困境中發現生活情趣，即使是貶謫到天涯海角的
荒陬，還會找到一處清澈的流水，自己從突出江面的釣磯
上，大瓢小杓地汲取清流，以之烹茶。現代學者解詩，往往
只強調詩情畫意的文字構築，很少認識到東坡所寫的情境，
反映了他實實在在的生活面，講究的是日常情趣：要喝好
茶，就要擇用好水。有了好水，還得用「活火」來烹茶。

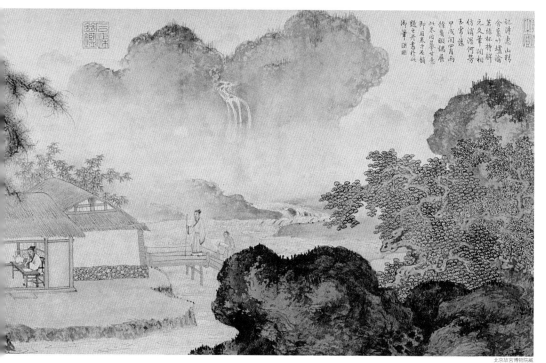

清風明月的空間——茶寮

明代廢團茶盛行散茶，使得飲茶和泡茶法都出現了嶄新的面貌，不只如此，「以茶入畫」亦是明代茶文化中的重要內容。明代文人如唐寅《品茶圖》、文徵明《茶具十詠圖》、宋旭《歲朝報喜圖》和仇英《松亭試泉圖》等，都曾經創作過茶畫，當中不少以「茶寮」為主題；陸樹聲在《茶寮記》中述：「園居敞小寮於嘯軒埤垣之西，中設茶竈」，以及屠龍《茶說》、文震亨《長物志》和許次紓《茶疏》均有茶寮的專修介紹，可見明代文人對品茗環境的講究。

明代的高壓統治下，士人動輒得咎，無法施展抱負，很多辭官或者考不上功名的文人都寧可寄情山水，閒來讀書自娛，或邀友人飲茶遣懷，過著與世無爭的生活。「垂柳小橋，紙窗竹屋，焚香燕坐，手握道書一卷。客來則尋常茶具，本色清言，日暮乃歸，不知馬蹄為何物。」晚明陸紹珩著《醉古堂劍掃》所描寫的，正是一幅文人寄情於茶香書香、與好友清談的隱逸生活寫照。

1. 茶童是品茗中不可少的人物，高濂《出齋志》載：「當教童子專主茶役，以供長日清談，寒宵兀坐」。這位是負責端茶盤在旁伺候的茶童。
2. 負責煮茶的茶童。
3. 蹲在火爐邊扇火的茶童。
4. 由於古時的建築均為木和竹造，故火爐一般遠離牆壁。
5. 火爐邊置放著盛水的器具。
6. 放置茶罐等各式茶具的茶几。
7. 茶寮選址在一片蒼松林石間，還有方便取水煮茶的溪流，遠方是高聳的山巒。
8. 煮茶的房間與品茗的空間獨立分開，不會打擾到茶客悠閒的興致。
9. 與友人一邊品茗一邊論書談人生；又或者獨自嘗茗，燃點香爐，獨奏一曲。

游竣軒 繪

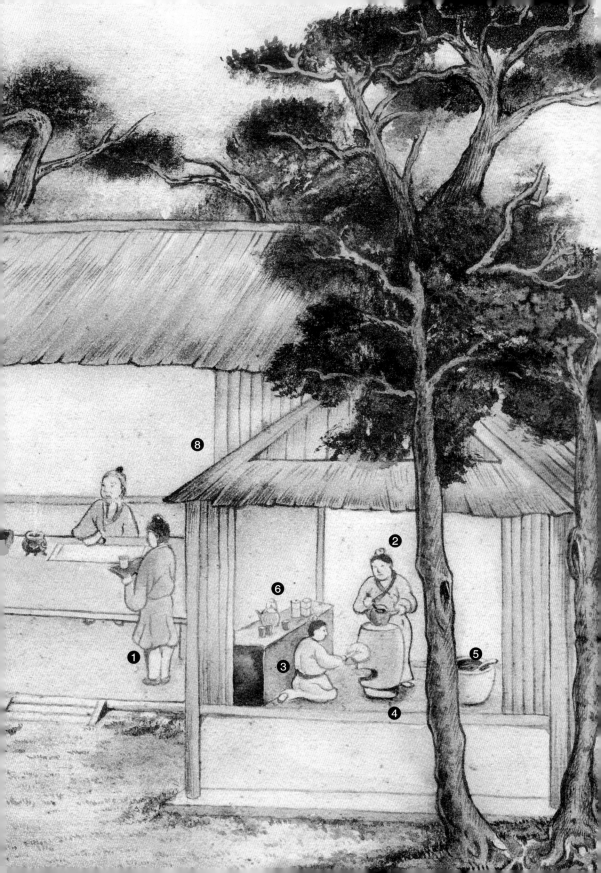

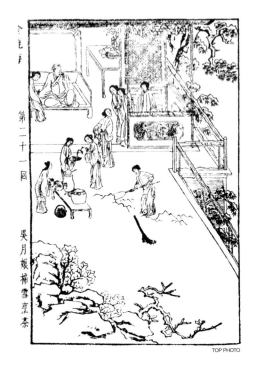

（上圖）《金瓶梅》二十一回，吳月娘掃雪烹茶插畫。明代文學也有不少煮茶的場面，《金瓶梅》裏，吳月娘與西門慶言歸於好，便掃雪烹茶宴請眾姊妹。

茶的本色

陸羽講究茶道，指出茶有其本色，有其內在的品質，不應當加料加果，攙雜些莫名其妙的東西。飲茶可以有各種各樣的方式，有粗茶、散茶、末茶、餅茶，有各式各樣的喝法。但是，他反對當時流行的主流喝法：「或用蔥、薑、棗、橘皮、茱萸、薄荷之等，煮之百沸，或揚令滑，或煮去沫。斯溝渠間棄水耳，而習俗不已。」當時的人喝茶喜歡放各種佐料，把蔥、薑、棗、橘皮、茱萸、薄荷等，都放到茶湯裏面一起去煮。這個習慣是沿襲古人喝茶如喝菜湯的方式，什麼東西都可以往茶裏放。陸羽認為，這不是喝茶，是糟蹋茶，喝的是溝渠間的棄水，跟人家倒在溝裏的餿水差不多。可是，世間還是有這樣的習俗。

陸羽強調茶的本質，反對雜以異物的論述，在中國飲茶審美的意識中，占有主導的地位，也成為中國、日本、韓國喝茶的基本方式。凡是文人雅士，或自認能夠體會飲茶三昧的茶人，都反覆申說「茶有本色，茶有真香」的陽春白雪道理。宋代蔡襄的《茶錄》，就明確點出：「茶有真香，而入貢者微以龍腦和膏，欲助其香。建安民間試茶，皆不入香，恐奪其真。若烹點之際，又雜珍果香草，其奪益甚，正當不用。」宋徽宗趙佶在《大觀茶錄》裏，也是這麼說的：「茶有真香，非龍麝可擬。」明代顧元慶、錢椿年的《茶譜》，把飲茶該不該加果加料的道理說得最為透徹：「茶有真香，有佳味，有正色。烹點之際，不宜以珍果、香草雜之。奪其香者，松子、柑橙、杏仁、蓮心、木香、梅花、茉莉、薔薇、木樨之類是也。奪其味者，牛乳、番桃、荔枝、圓眼、水梨、枇杷之類是也。奪其色者，柿餅、膠棗、火桃、楊梅、

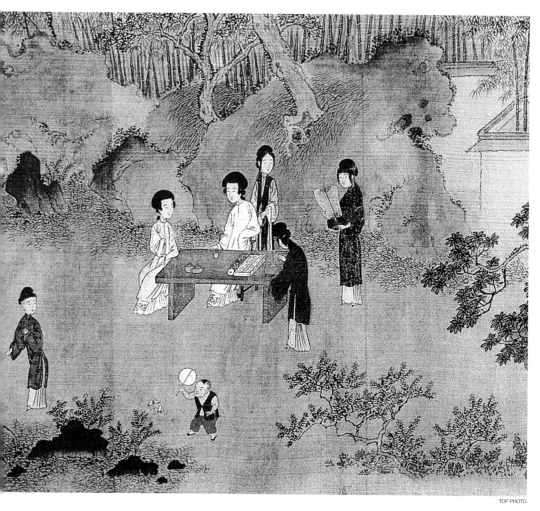

橙橘之類是也。凡飲佳茶，去果方覺清絕，雜之則無辯矣。
若必曰所宜，核桃、榛子、瓜仁、棗仁、菱米、欖仁、栗
子、雞頭、銀杏、山藥、筍乾、芝麻、莒蒿、萵巨、芹菜之
類精製，或可用也。」也就是循著陸羽、蔡襄的說法，根本
不該加果加料，可是，顯然「習俗不已」，還是有人照樣往
茶湯裏加花樣。

　　我們看宋元明清歷代的資料，通俗的茶飲不但加果加料，
還有層出不窮的花樣。宋代的梅堯臣在和歐陽修的茶詩中，
就嘲笑北方人不懂飲茶：「此等莫與北俗道，只解白土和脂

（上圖）清 楊晉《豪家佚樂
圖》（局部）。
此圖描寫豪門春夏秋冬四季的
享樂生活。畫中婦女正於園林
中樹蔭下賞畫，不遠處仕女烹
茶，孩童圍繞，顯現大戶人家
生活之悠閒。

麻」。白土指白瓷茶碗，像邢窯、定窯之類；芝麻，就是喝茶還放芝麻，實在是殺風景。蘇東坡的弟弟蘇轍也寫過詩，批評世人不懂飲茶：「君不見，閩中茶品天下高，傾身事茶不知勞。又不見，北方俚人茗飲無不有，鹽酪椒薑誇滿口。」其實在中國飲茶歷史上，這種下里巴人的加料茶，一直都有人喜愛。比如説擂茶，南方人也愛喝，在南宋都城杭州的茶肆中就有得賣。吳自牧的《夢粱錄》裏説，杭州茶館業生意興隆，賣各種奇茶異湯，到了冬天還賣「七寶擂茶」。關於「七寶擂茶」，明初朱權的《臞仙神隱》書中説，是將茶葉用湯水浸軟，同炒熟的芝麻一起擂細。加入川椒末、鹽、酥油餅，再擂勻。假如太乾，就加添茶湯。假如沒有酥油餅，就斟酌代之以乾麵。入鍋煎熟，再隨意加上栗子片、松子仁、胡桃仁之類。明代的日用類書《多能鄙事》也有同樣的記載。可見從宋代以來，老百姓喝茶加料加果的習慣，一直沒有斷過。而擂茶也是漢族平民的普遍喝茶之法，不是什麼少數民族獨有的「民族風俗」。

每道步驟都是學問

陸羽堅持喝茶應該有其「道」，可是也明白喝茶要保持本色，中規中矩，並非易事。因此，他説「茶有九難」：「茶有九難：一曰造，二曰別，三曰器，四曰火，五曰水，六曰炙，七曰末，八曰煮，九曰飲。陰採夜焙，非造也；嚼味嗅香，非別也；羶鼎腥甌，非器也；膏薪庖炭，非火也；飛湍壅潦，非水也；外熟內生，非炙也；碧粉縹塵，非末也；操艱攪遽，非煮也；夏興冬廢，非飲也。」一曰造，指的是製

（上圖）供春壺。供春（龔春）是歷史上第一個製作紫砂茶壺的名家，真品現藏中國歷史博物館。

茶、造茶難；二曰別，是甄別、鑒別茶也很難；三曰器，是茶具齊備很難，要按照規矩喝茶很難；四曰火，要用活火也難；五曰水，擇水難；六曰炙，茶餅要烤炙得當的過程難；七曰末，碾成茶末的過程也難；八曰煮，烹煮茶湯難；九曰飲，飲茶要有儀節，不能牛飲，也很難。

要講究飲茶之道，就要明白這「九難」，要知道飲茶是一種藝術，飲茶有一種境界，不要魯莽從事。陸羽循著「九難」的說法，仔細闡述茶道必須遵循的步驟。「陰採夜焙，非造也」，講的是製茶的過程。陰雨天去採茶葉，到了天黑才去焙茶，根本不是造茶的方法。採茶，要在早上露水初乾的時候，絕對不能在雨天去採茶，雨天採的茶一定不好。「嚼味嗅香」，算不上真正的辨茶之法。只把茶葉拿來嚼一嚼、聞一聞，就以為是鑒別茶葉？沒有這麼簡單，因為茶餅好壞的鑒別是門大學問，不能光靠外表的觀察。「膻鼎腥甌，非器也」，煮茶的鍋若是煮過牛羊肉，茶碗沾染了腥味，都不是適當的茶具。「膏薪庖炭」，柴薪的油脂很重，

北京故宮博物院藏

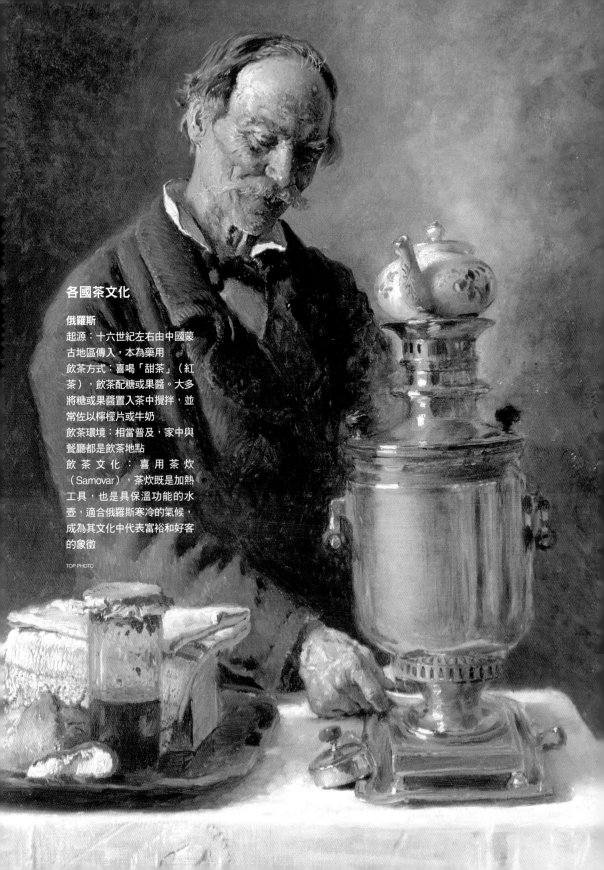

各國茶文化

俄羅斯

起源：十六世紀左右由中國蒙古地區傳入，本為藥用

飲茶方式：喜喝「甜茶」（紅茶），飲茶配糖或果醬。大多將糖或果醬置入茶中攪拌，並常佐以檸檬片或牛奶

飲茶環境：相當普及，家中與餐廳都是飲茶地點

飲茶文化：喜用茶炊（Samovar），茶炊既是加熱工具，也是具保溫功能的水壺，適合俄羅斯寒冷的氣候，成為其文化中代表富裕和好客的象徵

TOP PHOTO

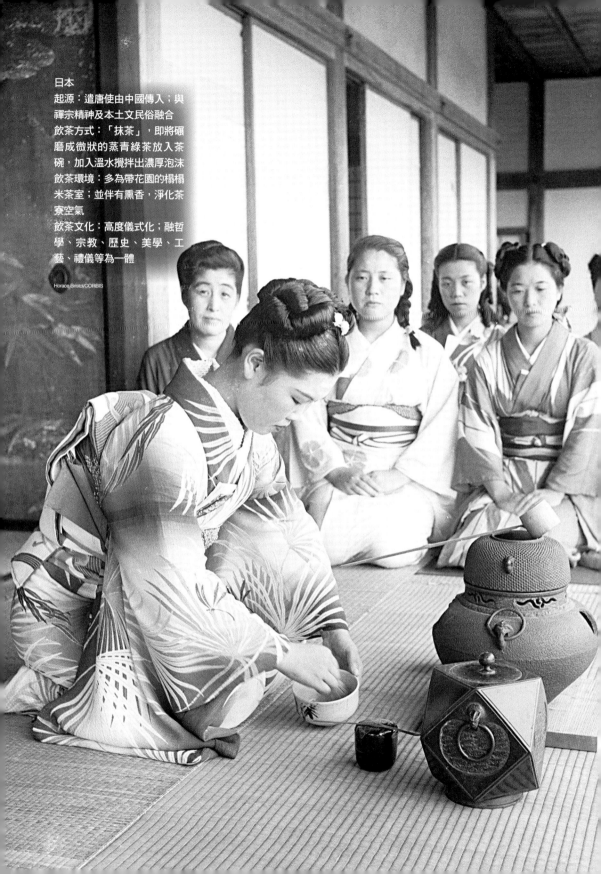

日本

起源：遣唐使由中國傳入；與禪宗精神及本土文民俗融合

飲茶方式：「抹茶」，即將碾磨成微狀的蒸青綠茶放入茶碗，加入溫水攪拌出濃厚泡沫

飲茶環境：多為帶花園的榻榻米茶室；並伴有熏香，淨化茶寮空氣

飲茶文化：高度儀式化；融哲學、宗教、歷史、美學、工藝、禮儀等為一體

Horace Bristol/CORBIS

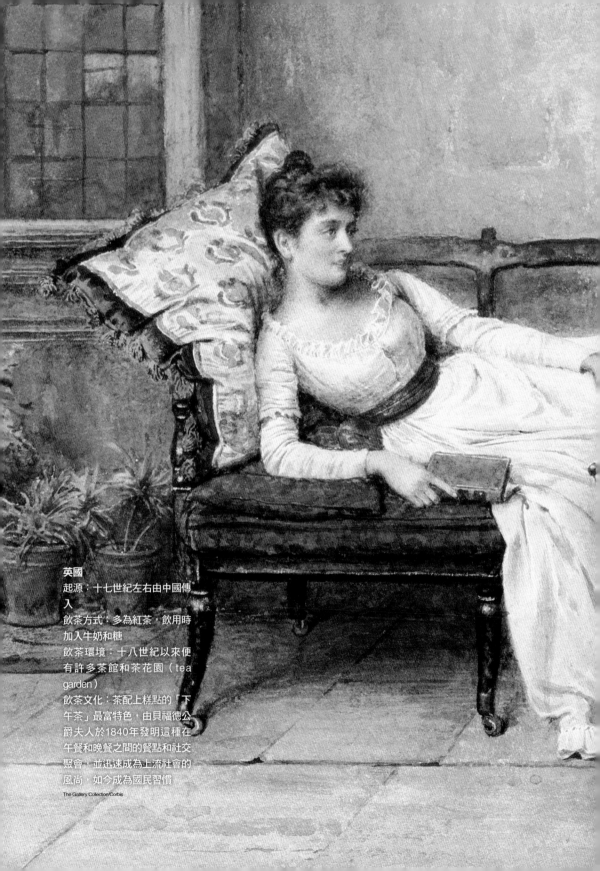

英國

起源：十七世紀左右由中國傳入

飲茶方式：多為紅茶，飲用時加入牛奶和糖

飲茶環境：十八世紀以來便有許多茶館和茶花園（tea garden）

飲茶文化：茶配上糕點的「下午茶」最富特色，由貝福德公爵夫人於1840年發明這種在午餐和晚餐之間的餐點和社交聚會，並迅速成為上流社會的風尚，如今成為國民習慣

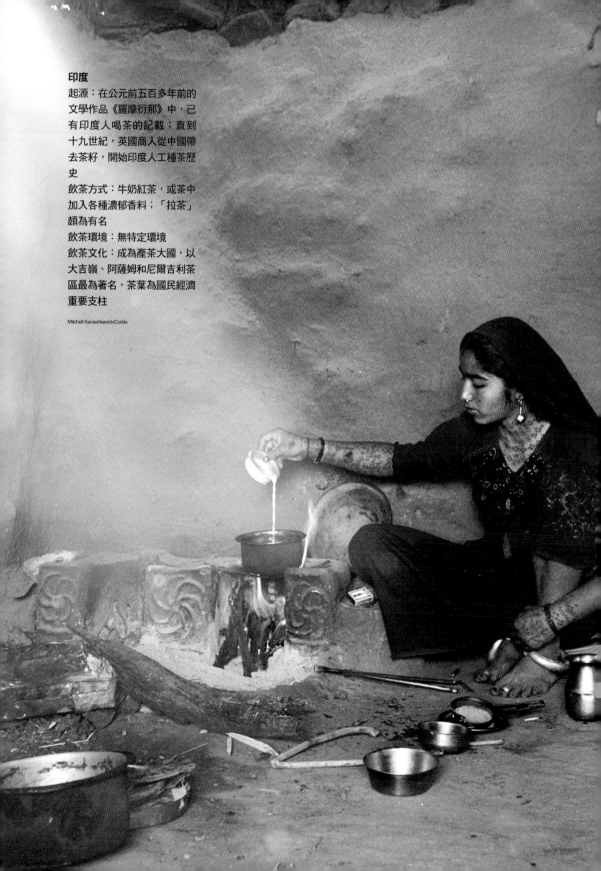

印度

起源：在公元前五百多年前的
文學作品《羅摩衍那》中，已
有印度人喝茶的記載；直到
十九世紀，英國商人從中國帶
去茶籽，開始印度人工種茶歷
史

飲茶方式：牛奶紅茶，或茶中
加入各種濃郁香料；「拉茶」
頗為有名

飲茶環境：無特定環境

飲茶文化：成為產茶大國，以
大吉嶺、阿薩姆和尼爾吉利茶
區最為著名，茶葉為國民經濟
重要支柱

Mitchell Kanashkevich/Corbis

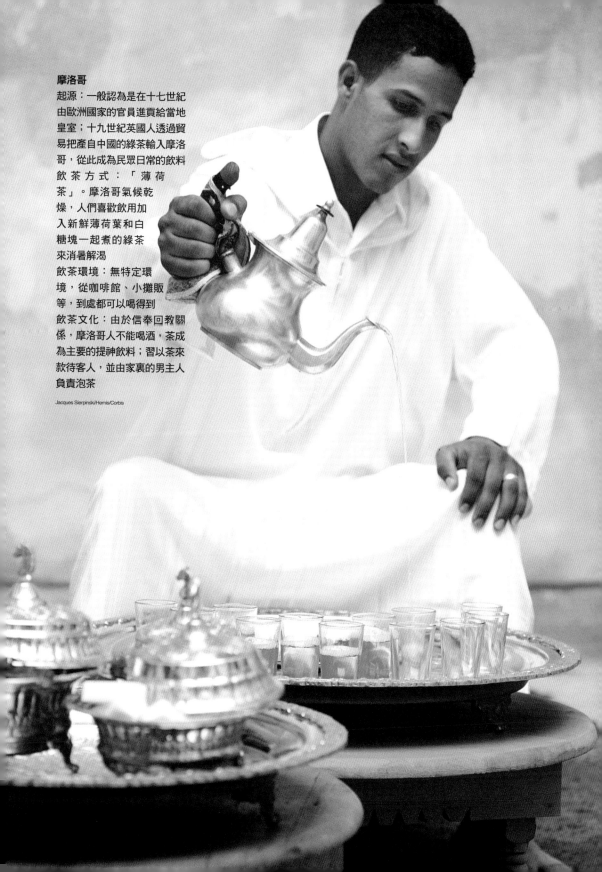

摩洛哥

起源：一般認為是在十七世紀由歐洲國家的官員進貢給當地皇室；十九世紀英國人透過貿易把產自中國的綠茶輸入摩洛哥，從此成為民眾日常的飲料

飲茶方式：「薄荷茶」。摩洛哥氣候乾燥，人們喜歡飲用加入新鮮薄荷葉和白糖塊一起煮的綠茶來消暑解渴

飲茶環境：無特定環境，從咖啡館、小攤販等，到處都可以喝得到

飲茶文化：由於信奉回教關係，摩洛哥人不能喝酒，茶成為主要的提神飲料；習以茶來款待客人，並由家裏的男主人負責泡茶

Jacques Sierpinski/Hemis/Corbis

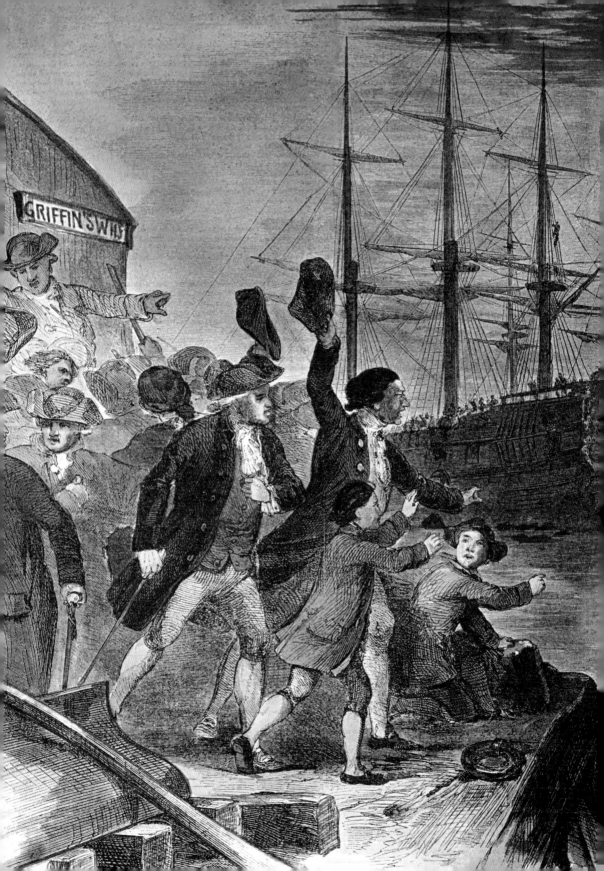

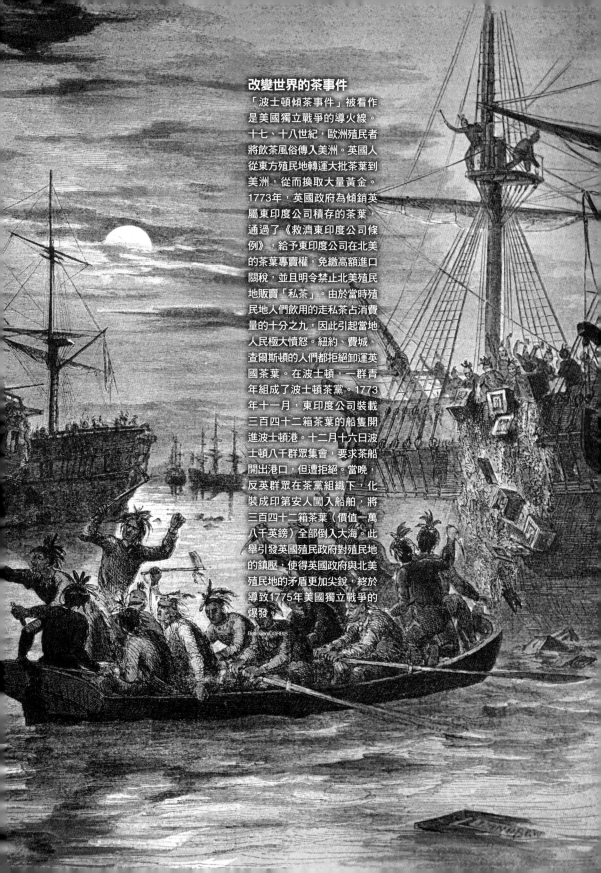

改變世界的茶事件

「波士頓傾茶事件」被看作是美國獨立戰爭的導火線。十七、十八世紀，歐洲殖民者將飲茶風俗傳入美洲。英國人從東方殖民地轉運大批茶葉到美洲，從而換取大量黃金。1773年，英國政府為傾銷英屬東印度公司積存的茶葉，通過了《救濟東印度公司條例》，給予東印度公司在北美的茶葉專賣權，免繳高額進口關稅，並且明令禁止北美殖民地販賣「私茶」。由於當時殖民地人們飲用的走私茶占消費量的十分之九，因此引起當地人民極大憤怒。紐約、費城、查爾斯頓的人們都拒絕卸運英國茶葉。在波士頓，一群青年組成了波士頓茶黨。1773年十一月，東印度公司裝載三百四十二箱茶葉的船隻開進波士頓港。十二月十六日波士頓八千群眾集會，要求茶船開出港口，但遭拒絕。當晚，反英群眾在茶黨組織下，化裝成印第安人闖入船舶，將三百四十二箱茶葉（價值一萬八千英鎊）全部倒入大海。此舉引發英國殖民政府對殖民地的鎮壓，使得英國政府與北美殖民地的矛盾更加尖銳，終於導致1775年美國獨立戰爭的爆發。

北京故宮博物院藏

或者是已經烤過肉的炭，都不是活火，都不對頭。「飛湍壅潦」，指的是瀑布激流，或者是一攤壅塞的死水，都不是活水，不能用的。「外熟內生」，就是烤炙茶餅，外面烤熟了，裏頭還生的，那就根本沒烤好，算不上炙茶。「碧粉縹塵」，指的是研磨茶餅不按規矩，亂磨一氣，大小不均，磨出來的末像灰塵一樣，就不能稱之為茶末；「操艱攪遽」，煮茶的時候操作笨拙，胡亂攪動，也就不算烹煮茶湯。「夏興冬廢，非飲也」，只有夏天喝，冬天就不喝了，也是不明飲茶之道，因為茶是一年四季都可以喝的。

茶席上的儉約之道

陸羽講喝茶的境界，在《茶經》開頭的「一之源」裏，就已經提出「茶之為用，味至寒，為飲，最宜精行儉德之人。」飲茶，不止是簡單的吃喝，而是可以通過飲茶審美的體會，反映人品性格。強調的是「精行儉德」，也就是陽春白雪型的「狷者」，有守有節、不為物欲所動的賢德之士。在「五之煮」中，陸羽說到，「茶性儉，不宜廣，廣則其味黯澹。且如一滿碗，啜半而味寡，況其廣乎！」把茶的性質與飲茶的感受合在一起，把物質性的茶葉提升到精神性的茶飲之道，使得飲茶帶有強烈的文化意涵，與清高、文雅、儉樸、敬謹等意識範疇連在一起，進入了「清風明月」的境界。可以看出，日本茶道發展到最高境界，千利休提出的四字真言「和敬清寂」也是沿著這個脈絡而來。

《茶經》「六之飲」中，陸羽講到如何安排茶席，如何烹煮茶湯，「夫珍鮮馥烈者，其碗數三。次之者，碗數五。若坐客數至五，行三碗；至七，行五碗。」他講茶湯做得好，珍鮮馥烈，喝起來真是芳香無比，一次只能夠做三碗，最為上

（上圖）清雍正年間琺瑯彩紅碗。
（右圖）清代茶館繪畫。畫中可見官員與百姓在茶館中休憩，有人飲茶、有人抽煙，亦有人帶著鳥籠，展現清代茶館風俗。

選。再差一點，做五碗，不能做多。假如坐客是五個人，就做三碗茶；假如來了七個人，情況差一點，只好做五碗茶。這就是茶席上的儉約之道。喝茶要懂得儉約，不要貪得無厭。所以，認真學習飲茶，遵循陸羽開啟的飲茶儉約之道，可以由審美境界的體會，進入道德領域。

或許，這就是陸羽《茶經》給我們最大的啟示，也是此書成為經典的最重要原因：它讓我們思考了真善美，也從日常生活中的飲茶，告訴我們如何追求真善美。　　　　　■

圖解唐宋、明清飲茶法

咪兔8號繪圖

本名龔偉傑，台灣藝術大學視覺傳達設計系畢業。愛畫畫、愛創作、愛設計、愛搜玩具；
曾是迪士尼玩具設計師、產品設計師、多媒體設計師，插圖設計師等。

**唐代
煮茶法**

中國人飲茶的歷史，從最原始的採集新鮮茶葉煮成羹湯開始，到了春秋則把茶作為食用的蔬菜——那時候人們喝茶並沒有專門使用的茶具。從六朝《廣雅》佚文中，又可看到另一種飲茶的方式，就是搗茶葉為濃汁，加入米或米汁煮成像粥一般的吃法。一直到了唐代，從第一本茶的專書——陸羽《茶經》開始，關於煮茶和飲茶才有了系統性的文字紀錄。

唐代飲茶方式以「煎茶法」為主，「餅茶」則是當時主要的製茶形式，又稱為「團茶」或「片茶」。所謂「餅茶」，是將採來的茶葉用蒸、搗碎、拍打成餅狀，之後再烤乾保存。

煎茶法步驟

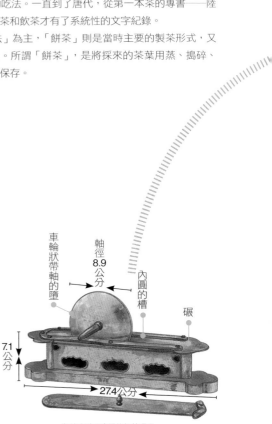

車輪狀帶軸的墮
軸徑 8.9 公分
內圓的槽
碾
7.1 公分
27.4公分

唐 鎏金鴻雁流雲紋銀茶碾子

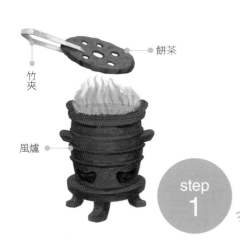

餅茶

竹夾

風爐

step 1

備茶時，先用竹夾將餅茶取出，放在火上炙烤，之後儲放於「紙囊」中，以保持茶香不外洩。

step 2

等到餅茶冷卻之後，將其放入「碾」中磨成粉末。

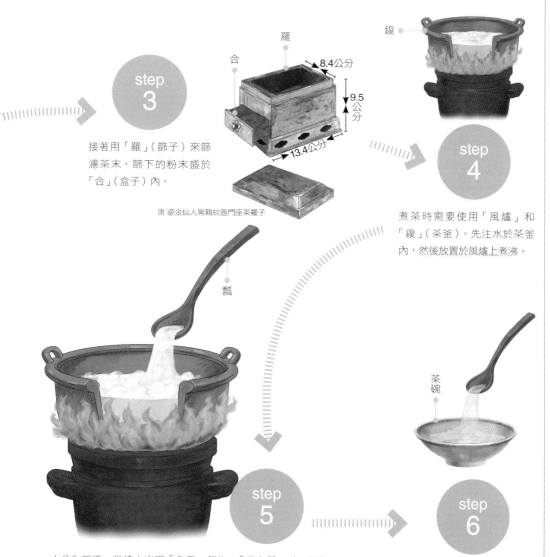

step 3

接著用「羅」（篩子）來篩濾茶末，篩下的粉末盛於「合」（盒子）內。

羅

合

8.4公分

9.5公分

13.4公分

唐 鎏金仙人駕鶴紋壺門座茶羅子

瓢

鍑

step 4

煮茶時需要使用「風爐」和「鍑」（茶釜）。先注水於茶釜內，然後放置於風爐上煮沸。

茶碗

step 5

水分為三沸，當燒水出現「魚目」氣泡、「微有聲」時，即為第一沸；再加入適當分量的鹽花來調味。當釜邊水泡像泉湧般上衝時，即為第二沸；用勺子取出一瓢放在一旁，一面以「竹夾」在茶釜中心循環攪動，並用「則」（一種量器，用竹、銅等材質製成匙或箕狀）量好茶末倒入釜中心。等待片刻，茶湯如奔濤濺沫，則為第三沸，此時將先前取出的第二沸倒入沸水止沸，使水停止滾沸，以培育湯花。湯花薄的稱為「沫」、厚的稱為「餑」、細輕的稱為「花」。

step 6

至此步驟，茶已烹煮完畢，將煮好的茶分酌於碗中。分酌時，必須注意沫與餑要分配平均。從陸羽《茶經》描述茶湯的顏色「其色緗（淡黃色）也」，我們可以得知陸羽亦講求茶湯顏色的呈現。

宋代泡茶法

「茶興於唐，盛於宋」，由於「貢茶」（達官貴人向皇帝進貢的茶）的興起，宋代團餅茶的製作踏入了更精細的發展階段。宋代《北苑別錄》中載，團茶必須經過七道工序：採、擇（揀芽）、蒸、榨、研、造（把茶膏壓製成形）和過黃（將成形的茶，經過數天的烈火烘焙，讓其乾燥硬結，茶乾才會細膩有光）才可製成。

宋代主要的煮茶方式為「點茶法」，和唐代不同的地方是不再將茶末放到鍋裏一起煮，改為用開水沖調。宋代社會流行的「鬥茶」，即是以點茶的方式進行，通常由二到五人一起，互相評審對方，看誰的點茶技藝高明，點出的茶色、香、味較佳。

點茶法步驟

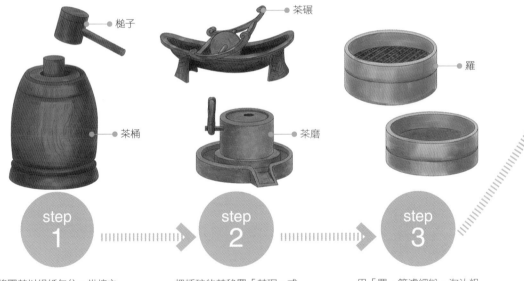

槌子
茶碾
羅
茶桶
茶磨

step 1
將團茶以絹紙包住，烘焙之後，再用「槌」擊碎，捶碎過的茶餅須立刻碾用，否則時間過久，會導致茶色昏暗。

step 2
把捶碎的茶移置「茶碾」或「茶磨」，研碾成細末。

step 3
用「羅」篩濾細粉，淘汰粗的茶屑，使茶末更為細緻。

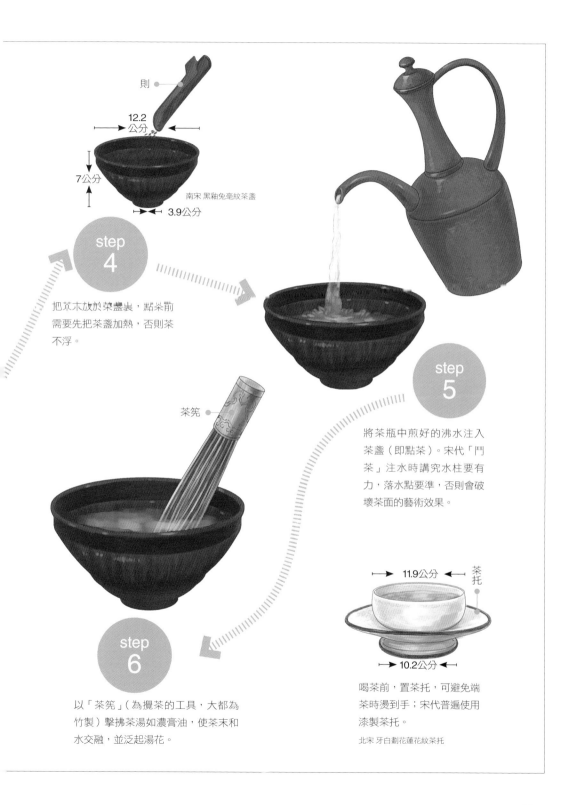

則

12.2
公分

7公分

南宋 黑釉兔毫紋茶盞

3.9公分

step
4

把茶末放於茶盞裏，點茶前
需要先把茶盞加熱，否則茶
不浮。

茶筅

step
5

將茶瓶中煎好的沸水注入
茶盞（即點茶）。宋代「鬥
茶」注水時講究水柱要有
力，落水點要準，否則會破
壞茶面的藝術效果。

step
6

以「茶筅」（為攪茶的工具，大都為
竹製）擊拂茶湯如濃膏油，使茶末和
水交融，並泛起湯花。

11.9公分 茶托

10.2公分

喝茶前，置茶托，可避免端
茶時燙到手；宋代普遍使用
漆製茶托。

北宋 牙白劃花蓮花紋茶托

茶具擬人法

《茶具圖贊》是南宋審安老人的著作，寫於咸淳五年（公元1269年），是中國第一部以圖譜形式寫茶事的專著。他畫了十二件茶具，稱之為「十二先生」。按照宋代職官的名字，替每一件茶具起了姓名，說這些官員（茶具）都是要替皇帝（品茗）服務。《茶具圖贊》的贊語把十二件茶具各賦予了個性，不只讓人了解宋代人對官員的品德要求，達到了「以器載道」的目的；也把流行於宋代的茶具樣式、形制，以及其功能保留下來，將茶的物質性與文化內涵做了趣味性的結合。

《茶具圖贊》

烘茶爐（炙茶）

姓名：韋鴻臚

職務：鴻臚，掌朝祭禮儀的機構。

贊曰：祝融司夏，萬物焦爍，火炎昆岡，玉石俱焚，爾無與焉。乃若不使山谷之英墮於塗炭，子與有力矣。上卿之號，頗著微稱。

茶桶和槌子（敲碎餅茶）

姓名：木待制

職務：待制，皇帝的顧問。

贊曰：上應列宿，萬民以濟，稟性剛直，摧折彊梗，使隨方逐圓之徒，不能保其身，善則善矣，然非佐以法曹、資之樞密，亦莫能成厥功。

碾茶槽

姓名：金法曹

職務：法曹，司法參軍。

贊曰：柔亦不茹，剛亦不吐，圓機運用，一皆有法，使強梗者不得殊軌亂轍，豈不韙歟？

石茶磨

姓名：石轉運

職務：轉運使，負責水陸運輸。

贊曰：抱堅質，懷直心，啖嚅英華，周行不怠，幹摘山之利，操漕權之重，循環自常，不舍正而適他，雖沒齒無怨言。

茶葫蘆（水杓）

姓名：胡員外

職務：員外，額外的官員以及富翁。

贊曰：周旋中規而不踰其間，動靜有常而性苦其卓，鬱結之患悉能破之，雖中無所有而外能研究，其精微不足以望圓機之士。

茶篩

姓名：羅樞密

職務：樞密，掌軍事機密。

贊曰：幾事不密則害成，今高者抑之，下者揚之，使精粗不致於混淆，人其難諸！奈何矜細行而事喧嘩，惜之。

茶刷（用鬃毛製成）

姓名：宗從事

職務：從事，治事的從事官。

贊曰：孔門高弟，當洒掃應對事之末者，亦所不棄，又況能萃其既散、拾其已遺，運寸毫而使邊塵不飛，功亦善哉。

茶碗

姓名：漆雕秘閣

功能：秘閣，收藏皇家秘書的地方。

贊曰：危而不持，顛而不扶，則吾斯之未能信。以其弭執熱之患，無坳堂之覆，故宜輔以寶文，而親近君了。

陶杯

姓名：陶寶文

功能：寶文閣，收藏皇家檔案的地方。

贊曰：出河濱而無苦窳，經緯之象，剛柔之理，炳其繢中，虛己待物，不飾外貌，位高秘閣，宜無愧焉。

水瓶（注水點茶）

姓名：湯提點

職務：提點，掌司法和刑獄。

贊曰：養浩然之氣，發沸騰之聲，以執中之能，輔成湯之德，斟酌賓主間，功邁仲叔圉，然未免外爍之憂，復有內熱之患，奈何？

茶筅（打茶用）

姓名：竺副帥

職務：副帥，軍中官職名稱。

贊曰：首陽餓夫，毅諫於兵沸之時，方金鼎揚湯，能探其沸者幾稀！子之清節，獨以身試，非臨難不顧者疇見爾。

茶巾

姓名：司職方

職務：職方，掌四方交納的貢品。

贊曰：互鄉童子，聖人猶且與其進，況端方質素，經緯有理，終身涅而不緇者，此孔子之所以與潔也。

明代泡茶法

明太祖於洪武年間廢除團茶，改用散條形茶為貢茶，飲茶的方式也隨之產生重大的變化：採沸水沖泡的「瀹飲法」（壺泡法）成為明代最普遍的飲茶方式，步驟化繁為簡，且更省時，如文震亨《長物志》說：「簡便異常，天趣悉備，可謂盡茶之真味」。茶具也相對簡化，茶碾、茶篩終走入歷史。明代茶壺成為飲茶中最重要的茶具，到了明末茶壺流行以小為貴，以保持香氣氤氳。江蘇宜興的紫砂茶壺最負盛名，周高起認為紫砂壺「能發真茶之色、香、味」，成為明代之後文人爭相收藏的茶器，當中又以龔春和時大彬的壺藝最為突出。

「宜興式品茗法」（「工夫泡法」）是在瀹飲法的基礎上發展而成，為烏龍茶特有的泡茶方式，盛行於閩粵一帶。工夫茶的特色在於重視茶品、茶具、水質和沖泡技巧等，動作則講究韻律美感。

工夫泡法步驟

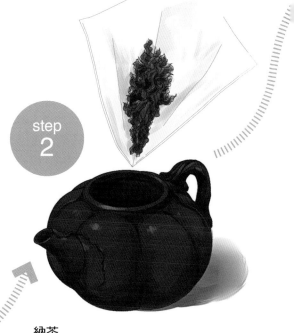

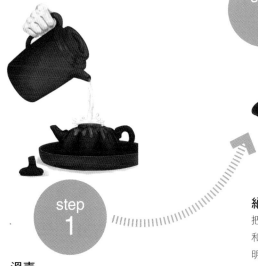

step
1

溫壺

將煮沸的水注入茶壺裏，祛蕩冷氣提高茶壺的溫度，然後把水倒掉。

step
2

納茶

把茶葉倒在素紙上分粗細，把最粗的置於罐底和滴嘴處，細末置中層，再將粗葉放在上面。明代人泡茶時，投放茶葉隨不同季節會有不同順序，明馮可賓《岕茶箋》中載「夏則先貯水而後入茶」（下投法）、「冬則先貯茶而後入水」（上投法），以及周高起《洞山岕茶系》中寫「傾湯及半下葉滿湯曰中投，宜春秋」（中投法）。

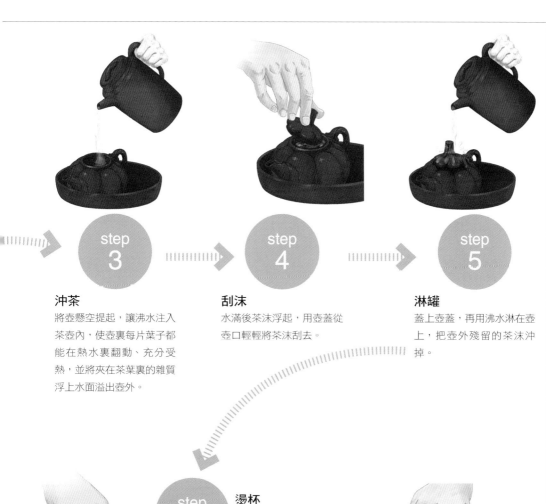

step 3

沖茶

將壺懸空提起，讓沸水注入茶壺內，使壺裏每片葉子都能在熱水裏翻動、充分受熱，並將夾在茶葉裏的雜質浮上水面溢出壺外。

step 4

刮沫

水滿後茶沫浮起，用壺蓋從壺口輕輕將茶沫刮去。

step 5

淋罐

蓋上壺蓋，再用沸水淋在壺上，把壺外殘留的茶沫沖掉。

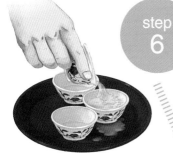

step 6

燙杯

工夫茶講究熱飲，所以需要用熱水淋在杯子上。

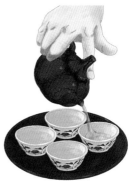

step 7

酌茶

酌茶時壺嘴貼著盞面以減少香氣散失（「低斟」），按杯子的數量輪轉著斟（稱「關公巡城」），讓茶湯能均勻斟到每一杯中。當茶湯將盡，繼續斟於各杯中直到滴完為止（稱「韓信點兵」）。

清代泡茶法

工夫茶始於明代而盛於清代，康熙年間開始，流行另一種泡茶方式，就是使用「蓋杯」或「蓋碗」來泡茶。蓋杯分為杯蓋、杯體和茶托三部分，因此又可稱為「三才碗」，蓋為天、托為地、碗為人。清代的宮廷皇室、貴族，或是高級茶館，皆流行此種泡茶方式。《紅樓夢》中常出現蓋碗的描述：「眾人都是一色官窯脫胎填白蓋碗」、「林黛玉親自用小茶盤捧了一蓋碗茶來奉與賈母」（四十回）、「快拿乾淨蓋碗，把昨兒進上的新茶沏一碗來」（七十二回）。

蓋碗泡茶法步驟

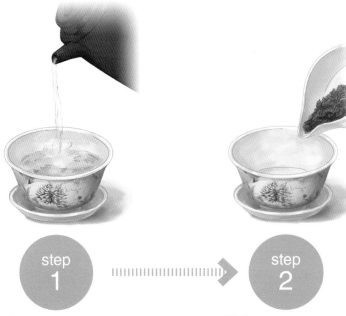

step 1

溫杯

將滾水注入蓋杯之中，再將蓋碗的水倒入小茶杯中，讓蓋碗和茶杯在使用時保持潔淨和熱度。

step 2

置茶

將適量的茶葉放入杯中，投茶量可以依照沖泡茶的種類及個人口味做調整。

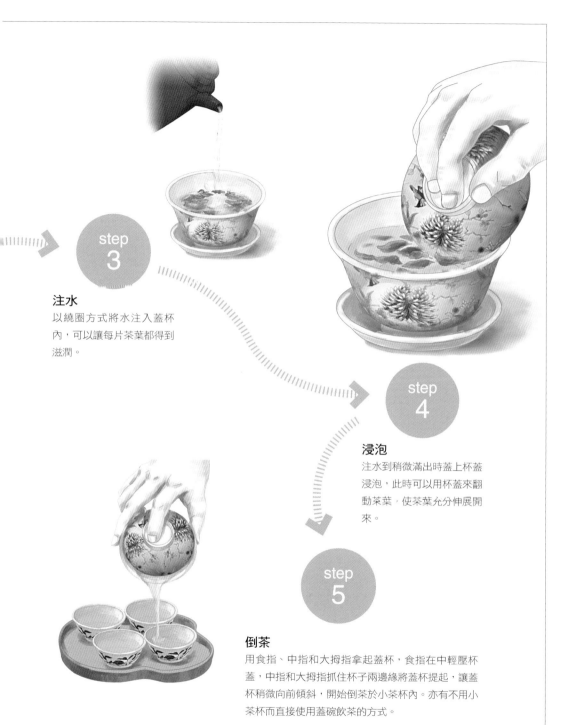

step 3

注水

以繞圈方式將水注入蓋杯內，可以讓每片茶葉都得到滋潤。

step 4

浸泡

注水到稍微滿出時蓋上杯蓋浸泡，此時可以用杯蓋來翻動茶葉，使茶葉允分伸展開來。

step 5

倒茶

用食指、中指和大拇指拿起蓋杯，食指在中輕壓杯蓋，中指和大拇指抓住杯子兩邊緣將蓋杯提起，讓蓋杯稍微向前傾斜，開始倒茶於小茶杯內。亦有不用小茶杯而直接使用蓋碗飲茶的方式。

茶的種類

唐代以團茶為主，其實散茶也並存著。一直到明代廢團茶，散茶才盛行起來，為了保存茶的真味和不受潮，製造方式也從蒸青演變成炒青法。明代用炒青法製造的茶均為綠茶，到了清代出現了紅茶和烏龍茶的製造，至清末漸漸確立了今天的六大種類。茶的種類是根據製茶的發酵程度以及茶湯色系，區分成綠、黃、白、青、紅、黑六大類。

綠茶

發酵程度：不發酵
形狀：長炒青（眉茶）、圓炒青（珠茶）、扁炒青（龍井）
主要產地：浙江、安徽、湖南、江西、江蘇、湖北和貴州
主要製品：西湖龍井、碧螺春、黃山毛峰、顧渚紫筍茶、安吉白片、六安瓜片

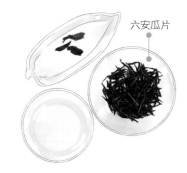

六安瓜片

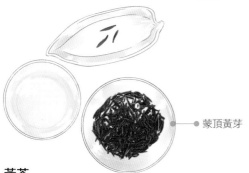

蒙頂黃芽

黃茶

發酵程度：微發酵（10~20％）
形狀：單芽（君山銀針）、扁型（蒙頂黃芽）、雀舌（霍山黃芽）、蘭花型（北港毛尖）、環型（鹿苑毛尖）
主要產地：四川、湖北、湖南、安徽、浙江、廣東
主要製品：霍山黃芽、蒙頂黃芽、君山銀針、北港毛尖、鹿苑毛尖

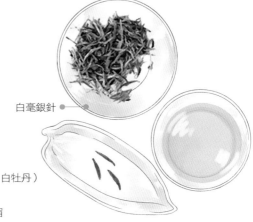

白毫銀針

白茶

發酵程度：輕發酵（10~30％）
形狀：單芽多茸毛（白毫銀針）、蘭花型（白牡丹）
主要產地：福建
主要製品：白毫銀針、白牡丹、貢眉和壽眉

青茶

發酵程度：半發酵（10~70%）

形狀：肥壯圓結（鐵觀音）、半球形（凍頂烏
龍）、條索緊結（文山包種）

主要產地：福建、台灣、廣東

主要製品：文山包種、凍頂烏龍、鐵觀音、大紅
袍、水仙、肉桂

●凍頂烏龍

紅茶

發酵程度：全發酵（80~100%）

形狀：條索狀（小種紅茶和工
夫茶）、紅碎茶

主要產地：海南、廣東、廣西、
台灣、湖南、福建南部、雲
南、四川

主要製品：祁紅、滇紅、正山
小種、紅碎茶

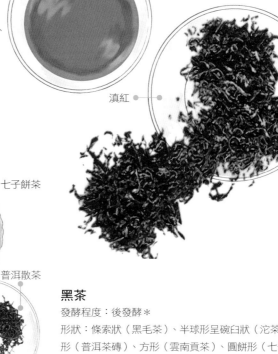

滇紅●

七子餅茶

普洱散茶

黑茶

發酵程度：後發酵＊

形狀：條索狀（黑毛茶）、半球形呈碗臼狀（沱茶）、長方
形（普洱茶磚）、方形（雲南貢茶）、圓餅形（七子餅茶）、
圓柱狀（潞西竹筒香茶）

主要產地：雲南、重慶、湖南、廣東、廣西、台灣

主要製品：黑毛茶、普洱散茶、普洱茶磚、重慶沱茶、青沱
茶、雲南貢茶、湘尖、七子餅茶、六堡茶

＊茶葉在乾燥之後，添加菌種加水覆蓋發酵，以增加其熟香，茶湯喝起來更柔
順，此黑茶的特有步驟稱為「渥堆」。

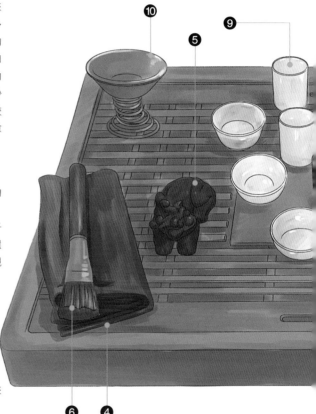

泡工夫茶的必備茶具

❶茶壺

提供泡茶和斟茶的器具。茶壺可依照個人喜好，來
選擇不同的材質和顏色。也可以按照喝茶人數的多
寡，來決定茶壺的大小，這樣可以避免使用過大的
茶壺，而浪費茶葉。工夫茶講究的是泡茶的學問和
技巧，因此茶壺一般以小壺為主，方便掌握泡茶的
品質，以及保存茶香。傳統上以江蘇宜興的「紫砂
壺」為最理想的茶壺，其吸水性和保溫排氣度較
高，除了能夠保存茶湯的色、香、味之外，使用愈
久，泡出來的茶愈香醇。

❷茶杯

根據茶葉種類的不同，可以選擇不同材質和顏色的
茶杯。茶杯的選擇以「小」為主，方便一飲而盡。
杯子宜淺不宜深，如此茶湯不易積留在底部。杯子
內部顏色一般為白色，可以襯托出茶的色澤，而選
擇材質較薄的茶杯，可以讓茶香四溢。茶杯的外觀
顏色應和其他茶具搭配，以達到觀賞的一致性。

❸茶盤

也可稱「茶船」，用來盛放茶杯、茶壺及其他茶具，
也是用來承接泡茶過程中溢出或倒掉的茶水。

❹茶巾

主要用來擦拭茶壺，讓茶具保持乾淨，也可以用來
擦拭桌上多餘的水滴。

❺茶寵

一般是用紫砂或澄泥燒製而成，造型上只有嘴巴一
個孔道，象徵「只進不出、滴水不漏」寓意「財源
廣進」，茶人都喜歡把茶寵放在茶台上作為飾品。
常見的茶寵有金蟾、貔貅、辟邪等吉祥物。在喝茶
的同時，將茶湯塗抹或淋在茶寵身上，經過長時間
的照顧，茶寵便會散發出茶香。

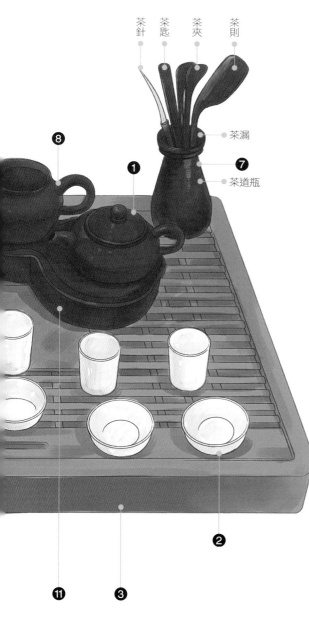

茶針　茶匙　茶夾　茶則

茶漏

茶道瓶

❻養壺筆

保養茶具的特製筆刷。在泡茶的同時，用養壺筆蘸著茶湯，將茶湯反覆地塗抹於壺身。日積月累下來，可以讓茶壺呈現閃爍的光澤。

❼茶道組

俗稱「茶道六君子」，用來進行茶道的一套茶具。

茶道瓶：即收納筒，用來收藏茶藝用品。

茶則（茶勺）：用來盛茶葉至壺中。

茶匙（茶刮）：茶壺內的茶葉經沖泡後，會緊塞在壺內不易取出，茶匙的功用即是用來將茶葉撥出壺外，保持茶壺衛生。

茶漏：投茶時用來放置於壺口，防止茶葉掉落在壺外。

茶夾（茶鑷）：和茶匙的功用相同，將茶葉從壺中取出；亦可用來夾聞香杯和品茗杯，可以防燙且衛生。

茶針：當壺嘴被茶葉堵塞住時，可以用茶針來疏通壺嘴。

❽公道杯

又稱「茶海」。備茶時可先將茶湯置入公道杯中，再依照喝茶人數的多寡來分茶，也可避免因茶葉浸泡過久而產生的苦澀味，並可讓茶渣沉澱。

❾聞香杯

杯身一般高於飲茶用的茶杯，杯口也較小，可助保存茶的香氣。一般在品茶前，將茶湯置入聞香杯中，觀賞、聞香之後，再將茶湯倒入茶杯。

❿不鏽鋼茶漏

將茶水倒入茶壺時使用，可以用來穩固茶壺，並且過濾茶渣。

⓫茶墊

主要用來放置茶壺。茶墊要注意「夏淺冬深」，冬深是為了能多澆沸水，以保持茶湯的溫度。茶墊的底部須加上一層墊氈，可以用來保護茶壺，以及避免積水。

原典選讀

陸羽 原著

鄭培凱 翻譯、編注

卷上①
一之源②

茶者，南方之嘉木也。一尺、二尺乃至數十尺⑴。其巴山峽川⑵，有兩人合抱者，伐而掇之。其樹如瓜蘆③，葉如梔子⑷，花如白薔薇⑸，實如栟櫚⑹，莖③如丁香⑺，根如胡桃⑻。瓜蘆木出廣州⑼，似茶，至苦澀。栟櫚，蒲葵⑩之屬，其子似茶。胡桃與茶，根皆下孕，兆至瓦礫，苗木④上抽。

其字，或從草，或從木，或草木並。從草，當作「茶」，其字出《開元文字音義》⑾；從木，當作「檟」，其字出《本草》⑿；草木並，作「荼」⑤，其字出《爾雅》⒀。

其名，一曰茶，二曰檟，三曰蔎，四曰茗，五曰荈。⒁周公⒂云：「檟，苦茶。」揚執戟⒃云：「蜀西南人謂茶曰蔎。」郭弘農⒄云：「早取為茶，晚取為茗，或一曰荈耳。」

其地，上者生爛石，中者生礫壤⒅，下者生黃土。凡藝而不實，植而罕茂，法如種瓜⒆，三歲可採。野者上，園者次。陽崖陰林，紫者上，綠者次；筍者上，牙⑥者次；葉卷上，葉舒次。陰山坡谷者，不堪採掇，性凝滯，結⑦瘕疾⒇。

茶之為用，味至寒，為飲，最宜精行儉德之人。若⑧熱渴、凝悶，腦疼、目澀，四支⑨煩、百節不舒，聊四五啜，與醍醐、甘露抗衡也(21)。

採不時，造不精，雜以卉莽，飲之成疾。茶為累也，亦猶人參。上者生上黨(22)，中者生百濟、新羅(23)，下者生高麗(24)。有生澤州、易州、幽州、檀州(25)者為藥無效，況非此者？設服薺苨(26)⑩，使六疾

不瘳[27][I]，知人參為累，則茶累盡矣。

【譯文】

　　茶是南方出產的嘉美樹木，高一尺，二尺，乃至於數十尺。在巴山、峽川一帶（今四川東部、湖北西部）有大到兩人合抱的，需要砍伐樹枝以採用茶葉。茶的樹形像皋蘆，葉如梔子，花如白薔薇，果如棕櫚子，蒂如丁香蒂，根如胡桃樹根。

　　茶這個字，或從草部，或從木部，或由草木並合。（從草，寫作茶字，出自《開元文字音義》這本書；從木，寫作「搽」，字出《本草》；草木並合，寫作茶，字出《爾雅》。）茶的名稱，一是茶，二是檟，三是蔎，四是茗，五是荈。（周公說，檟是苦茶。揚雄說，蜀西南人稱茶為蔎。郭璞說，早採的稱茶，晚採的稱作茗，或稱作荈。）

　　種茶之地，上等的生於爛石之中，中等生於砂礫壤土，下等生於黃土。種茶不用茶子，難以長得茂盛。種茶之法，有如種瓜，種後三年就可採擇。野生的品質好，園栽的差。在向陽山坡林蔭下，茶樹葉紫的最好，葉綠的其次。茶芽呈筍狀的最好，像細牙的較次。葉子捲曲的好，舒展的較次。山坡背陰或深谷所產，不宜採摘，因為性質凝滯，喝了會生腹腫的疾病。

　　茶之為用，因其性寒，最適合品德端正儉樸的

人飲用。若有熱渴、滯悶、頭疼、目澀、四肢無力、關節不暢等情況，稍稍喝上四五口茶，其效用可以媲美醍醐、甘露。

若是採摘時節不對，製造不精，夾雜了野草敗葉，喝了就會生病。茶的害處，和人參的情況相類。上等人參出處於上黨，中等生於百濟、新羅，下等生於高麗。也有人參產於澤州、易州、幽州、檀州的，作為藥材，沒有療效，何況還有更不如的。假如拿薺苨當作人參服用，各種疾病都不得痊癒。知道人參也有害處，就完全明白茶葉的害處了。

【注釋】(1)尺：唐尺有大尺和小尺之分，一般用大尺，傳世或出土的唐代大尺一般都在三十公分左右。

(2)巴山峽川：指四川東部、湖北西部地區。

(3)瓜蘆：又名皋蘆，是分佈於我國南方的一種葉似茶葉而味苦的樹木。裴淵《廣州記》：「西陽縣出皋蘆，茗之別名，葉大而澀，南人以為飲。」李時珍《本草綱目》云：「皋蘆，葉狀如茗，而大如手掌，挼碎泡飲，最苦而色濁，風味比茶不及遠矣。」唐人有煎飲皋蘆者，皮日休有「石盆煎皋蘆」詩句。

(4)梔子：屬茜草科，常綠灌木，葉對生，長橢圓形，近似茶葉。

(5)白薔薇：屬薔薇科，落葉灌木，花冠近似茶花。

(6)栟櫚：即棕櫚，屬棕櫚科，核果近球形，淡藍黑色，有白粉。

(7)丁香：屬桃金娘科，一種香料植物。

(8)胡桃：屬核桃科，深根植物，根深常達二、三米以上。

(9)廣州：唐代乾元元年（758）至乾寧二年（895）的廣州，

治所在今廣州市。

(10)蒲葵：屬棕櫚科。

(11)《開元文字音義》：唐玄宗開元二十三年（735）編成的一部字書，三十卷，已佚，有清代黃奭等輯本。因為書中已收有「茶」字，又出在陸羽《茶經》寫成之前二十五年，所以並不如南宋魏了翁在《邛州先茶記》中說：「惟自陸羽《茶經》、盧全《茶歌》、趙贊茶禁之後，則遂易茶為茶。」

(12)《本草》：指唐代蘇虞等人所撰的《本草》（今稱《唐本草》，已佚），宋《重修政和經史證類備用本草》卷十三有引此書的內容。

(13)《爾雅》：中國最早的字書，共十九篇。古來相傳為周公所撰，或謂孔子門徒解釋六藝之作。蓋係秦漢間經師綴集舊文，遞相增益而成，非出於一時一手。按本節「其字」從草、從木、草木並的三個字是指茶的幾個異體、通用字。

(14)檟，蔎，荈：按本節「其名」指茶的五個別名。

(15)周公：姓姬名旦，周文王之子，周武王之弟。武王死後，輔佐武王子成王，改定官製，制作禮樂，完備了周朝的典章文物。因其采邑在成周，故稱為周公。

(16)揚執戟：即揚雄（前53-18），字子雲，西漢蜀郡成都（今四川）人，曾任黃門郎，而漢代郎官都要執戟護衛宮廷，故稱揚執戟。著有《法言》、《方言》等。辭賦與司馬相如齊名。《漢書》卷八十七有傳。

(17)郭弘農：即郭璞（276-324），字景純，河東聞喜（今山西）人。曾仕東晉元帝，明帝時因直言而為王敦所殺，後贈弘農太守。博洽多聞，曾為《爾雅》、《楚辭》、《山海經》、《方言》等書作注。《晉書》卷七十二有傳。

(18)礫壤：指砂質土壤或砂壤。

(19)法如種瓜：據《齊民要術》，種瓜的要點，是精細整地，挖坑深、廣各尺許，施糞作基肥，播子四粒。與目前茶子直播法無多大區別。

(20)瘕：中醫把氣血在腹中凝結成塊稱瘕。

(21) 醍醐：是經過多次製煉的乳酪，如《涅槃經・聖行》說：「從乳出酪，從酪出生酥，從生酥出熟酥，熟酥出醍醐。醍醐最。」

(22) 上黨：唐代上黨郡，在今山西南部長治一帶。

(23) 百濟：朝鮮古國，在今朝鮮半島西南部漢江流域。新羅：朝鮮半島東部之古國，公元前57年建國，後為王氏高麗取代，與中國唐朝有密切關係。

(24) 高麗：即古高句麗國，在今朝鮮北部。

(25) 澤州：唐時屬河東道高平郡，在今山西晉城。易州：屬唐時河北道上谷郡，在今河北易縣一帶。幽州：唐屬河北道范陽郡，即今北京及周圍一帶地區。檀州：唐屬河北道密雲郡，在今北京密雲一帶。

(26) 薺苨：屬桔梗科，根莖與人參相似。劉勰《新論》云：「愚與直相像，若薺苨之亂人參。」

(27) 六疾：指六種疾病，《左傳・昭公元年》：「天有六氣……淫生六疾，六氣曰陰、陽、風、雨、晦、明也。分為四時，序為五節，過則為災。陰淫寒疾，陽淫熱疾，風淫末疾，雨淫腹疾，晦淫惑疾，明淫心疾。」後以「六疾」泛指各種疾病。瘳：病癒。

【校記】

① 吳其濬植物名實圖考長編本（簡稱長編本）、明鈔銳郛涵芬樓本（簡稱涵芬樓本）無「卷上」分卷目錄，以下「卷中」、「卷下」諸分卷目錄同。

② 一之源：清四庫全書本（簡稱四庫本）為「一茶之源」。以下「二之具」、「三之造」、「四之器」、「五之煮」、「六之飲」、「七之事」、「八之出」、「九之略」、「十之圖」亦各於數目後多一「茶」字。《茶經》卷下《十之圖》中有曰：「則茶之源、之具、之造……目擊而存」，另《唐才子傳》卷三《陸羽》中亦有曰：「羽嗜茶，造妙理，著《茶經》三卷，言茶之原、之法、之具」，則可將「一之源」、「二之具」……看作為「一茶之源」、「二茶之具」……的省略用法，四庫本將其改成為全稱表述，當更符合古漢語的表達習慣。今仍沿用「一之源」等用

法，以保存陸羽《茶經》的原貌。

③莖：宋咸淳刊百川學海本（簡稱宋百川學海本）、明嘉靖柯雙華竟陵本（簡稱竟陵本）、明鄭熜本（簡稱鄭熜本）、明喻政《茶書》本（簡稱喻政茶書本）、清虞山張氏照曠閣刊學津詩源本（簡稱照曠閣本）為「葉」。涵芬樓本為「莖」。明屠本畯《茗笈》引《茶經》作「蕊」。宋代《太平御覽》、吳淑《事類賦注》等書皆引為「蒂」。按：前文已述過「葉如梔子」，與丁香二者的蕊並不相同，故從涵芬樓本，作「莖」。

④木：四庫本、長編本為「本」。「兆至瓦礫，苗木上抽」句，吳覺農與日本青木正兒都認為很難理解，很可能是後人添注上去的。其實若從《茶經》的本文來看並不難理解，《茶經》後面的文字認為種植茶葉最好的土壤是「礫壤」即含有碎石的土壤，而茶樹的根系生長情況，據專家們觀察是周期性的，生長一段時間後，休眠一段時間，然後再生長，循環往復。而當根系不斷生長時，地上的苗木也在不停地上抽、生長。這個注，顯然是認為地上苗木的上抽生長是在地下根系休眠時，而這種休眠又是因為根系碰到了礫石，因而將根系碰到礫石與苗木生長聯繫在了一起。

⑤茶：宋百川學海本、竟陵本、明萬曆孫大綬秋水齋本（簡稱秋水齋本）、鄭熜本、喻政茶書本、明湯顯祖玉茗堂主人別本茶經本（簡稱玉茗堂本）、四庫本、照曠閣本為「茶」。按：《爾雅》本文是「茶」，所以此處據他本改作「茶」字。因為陸羽在著《茶經》時將以前寫作「荼」字者全部都改寫成了「茶」字，才出現了這種情況，並且這種情況在《茶經》中不止一處，後文不贅述。

⑥牙：涵芬樓本為「芽」。

⑦涵芬樓本於「結」字前多「令人」二字。

⑧若：唐人說薈本為「苦」。

⑨支：竟陵本、秋水齋本、鄭熜本、喻政茶書本、玉茗堂本、民國西塔寺刻本（簡稱西塔寺本）為「肢」。

⑩涵芬樓本於此多一「莖」字。

⑪瘳：涵芬樓本為「療」。

三之造

凡採茶在二月、三月、四月之間。茶之筍者，生爛石沃土，長四五寸，若薇蕨始抽，凌露採焉[1]。茶之牙①者，發於叢薄②之上，有三枝、四枝、五枝者，選其中枝潁拔者採焉。其日有雨不採，晴有雲不採；晴，採之，蒸之，搗之，拍之，焙之，穿之，封之，茶之乾矣。

茶有千萬狀，鹵莽而言，如胡人靴者，蹙縮京錐②文也；犎牛臆③者，廉襜④然③；浮雲出山者，輪囷⑤然；輕飇拂水者，涵澹⑥然。有如陶家之子，羅膏土以水澄泚⑦之謂澄泥也。又如新治地者，遇暴雨流潦之所經。此皆茶之精腴。有如竹籜者⑧，枝幹堅實，艱於蒸搗，故其形籭簁⑨然上離下師。有如霜荷者，莖④葉凋沮，易其狀貌，故厥狀委萃⑤然。此皆茶之瘠老者也。

自採至於封七經目，自胡靴至霜荷八等。或以光黑平正言嘉者，斯鑒之下也；以皺黃坳垤⑩言佳者，鑒之次也；若皆言嘉及皆言不嘉者，鑒之上也。何者？出膏者光，含膏者皺；宿製者則黑，日成者則黃；蒸壓則平正，縱之則坳垤。此茶與草木葉一也。茶之否臧，存於口訣。

【譯文】

採茶的季節，在（陰曆）二月、三月、四月之間。茶芽如筍狀的，生長在爛石沃土之上，長度有

四五寸，像薇蕨剛開始抽芽那樣，在清晨露水未乾的時候就要採摘。茶如細牙的，抽條在叢草之上，有三枝、四枝、五枝的，選擇其中芽端碩壯的採摘。下雨天不採，晴天有雲也不採。天晴的時候，採了，蒸了，搗碎，拍成茶餅，烘乾，穿成串，封裝，茶就可以保持乾燥了。

茶餅的外形不同，成千上萬。粗略言之，有的像胡人的靴子，表面皺縮；有的像野牛的胸脯，垂如帷幕；有的像浮雲出山，曲折盤旋；有的像微風拂水，漣漪搖蕩；有的像陶匠篩淨膏土，用水澄清；有的像新墾的田土，遭到暴雨沖刷而清澈。這些都是茶餅精美肥腴的品類。有的葉如筍殼，枝幹堅實，難以蒸搗，因此茶餅形如篩籮；有的像霜打的荷葉，莖葉都已凋零，狀貌已變，外形枯悴。這些都是粗老貧瘠的茶葉品類。

從採摘到封裝，一共七道工序；從胡人的靴子到霜打的荷葉，可分為八等。或許有人以為，茶餅光黑平正，就是好茶，這是下等的品鑒之法；以為茶餅皺黃凹凸就說好的，是品鑒的次等；若能說出各種狀貌的茶，都可能好，也都可能壞的，才是上等的品鑒之法。為什麼呢？因為壓出茶膏的，就顯得光；內含茶膏的，就皺。隔夜製成的，就發黑；當天製成的，就發黃。蒸後壓得緊，就平正；壓得鬆，就凹凸不平。茶跟其他的草木葉子是一樣的。

其實，品鑒茶之好壞，自有一套口訣。

【注釋】(1)淩露採焉：趁著露水還掛在茶葉上未乾時就採茶。

(2)叢薄：聚木曰叢，深草曰薄，叢薄指草木叢生的地方。

(3)犎：一種野牛，即封牛，百川學海本、鄭煾本注曰：「犎，音朋，野牛也。」臆：指胸部。《漢書·西域傳》：「罽賓出犎牛」，顏師古注：「犎牛，項上隆起者也」，積土為封，因為犎牛頸後肩胛上肉塊隆起，故以名之。

(4)廉襜：指像帷幕的邊垂一樣，起伏較大。廉，邊側；襜，帷幕。

(5)輪囷：《史記·鄒陽傳》「輪囷離佹」，注曰「委曲盤戾也」。囷，指曲折迴旋狀。

(6)涵澹：水因微風而搖蕩的樣子。

(7)泚：清，鮮明。

(8)籜：竹皮，俗稱筍殼，竹類主稈所生的葉。

(9)籭筵：籭，同篩；筵，亦同篩。《說文·竹部》：「籭，竹器也，可以去粗取細，從竹，麗聲。」段玉裁注：「籭，筵，古今字也，《(漢) 書·賈山傳》作篩」。

(10)坳垤：指茶餅表面凹凸不平整。垤，小土堆。

【校記】①牙：喻政茶書本、鄭煾本、涵芬樓本為「芽」。

②京雖：四庫本為「謂」。雖：竟陵本、秋水齋本、鄭煾本、喻政茶書本、玉茗堂本、長編本、涵芬樓本為「錐」。

③竟陵本、秋水齋本、鄭煾本、喻政茶書本、玉茗堂本於此有注云：「犎音朋，野牛也」。

④莖：照曠閣本為「至」。

⑤萃：喻政茶書本為「瘁」。

風爐灰承　　筥　　　炭檛[1]①　　火筴

鍑　　　　交床　　　夾　　　　紙囊

碾拂末[2]　　羅合　　　則　　　　水方

漉水囊　　　瓢　　　　竹筴　　　鹺簋[3]揭②

熟③盂　　　碗　　　　畚④　　　札

滌方　　　滓方　　　巾　　　　具列　　　都籃⑤

風爐灰承

風爐以銅鐵鑄之，如古鼎形，厚三分，緣闊九分，令六分虛中，致其杇墁[4]，凡三足。古文[5]書二十一字。一足云「坎上巽下離於中」[6]，一足云「體均五行去百疾」，一足云「聖唐滅胡明年[7]鑄」。其三足之間，設三窗。底一窗以為通飈漏燼之所。上並古文書六字，一窗之上書「伊公」二字，一窗之上書「羹陸」二字，一窗之上書「氏茶」二字，所謂「伊公羹[8]，陸氏茶」也。置墆㙲[9]於其內，設三格：其一格有翟[10]焉，翟者火禽也，畫一卦曰離；其一格有彪焉，彪者風獸也，畫一卦曰巽；其一格有魚焉，魚者水蟲也，畫一卦曰坎。巽主風，離主火，坎主水，風能興火，火能熟⑥水，故備其三卦焉。其飾，以連葩、垂蔓、曲水、方文之類。其爐，或鍛鐵為之，或運泥為之。其灰承，作三足鐵柈[11]擡之。

105

碾拂末

碾，以橘木為之，次以梨、桑、桐、柘為之⑦。內圓而外方。內圓備於運行也，外方制其傾危也。內容墮⑫而外無餘。木墮，形如車輪，不輻而軸焉。長九寸，闊一寸七分。墮徑三寸八分，中厚一寸，邊厚半寸，軸中方而執⑧圓。其拂末以鳥羽製之。

羅合

羅末，以合蓋貯之，以則置合中。用巨竹剖而屈之，以紗絹衣之。其合以竹節為之，或屈杉以漆之。高三寸，蓋一寸，底二寸，口徑四寸。

碗

碗，越州⑬上，鼎州⑭次，婺州⑮次，岳州⑯次，壽州⑰、洪州次。或者以邢州⑱處越州上，殊為不然。若邢瓷類銀，越瓷類玉，邢不如越一也；若邢瓷類雪，則越瓷類冰，邢不如越二也；邢瓷白而茶色丹，越瓷青而茶色綠，邢不如越三也。晉杜毓《荈賦》所謂：「器擇陶揀，出自東甌」。甌，越也。甌，越州上。口唇不卷，底卷而淺，受半升已下。越州瓷、岳瓷皆青，青則益茶。茶作白紅之色。邢州瓷白，茶色紅；壽州瓷黃，茶色紫；洪州瓷褐，茶色黑；悉不宜茶。

【譯文】

風爐

用銅或鐵製成，仿照古鼎的形狀。爐壁厚三分，緣口闊九分，讓當中有六分虛空，可以塗抹上泥壁。爐子下方有三足，鑄上二十一個古文字。一足是「坎上巽下離於中」，一足是「體均五行去百疾」，一足是「聖唐滅胡明年鑄」。三足之間，設有三個窗口。最底下的窗口，用來通風漏灰。窗口上有六個古文字，一個窗上寫「伊公」二字，一個寫「羹陸」二字，一個寫「氏茶」二字，表示所謂的「伊公羹，陸氏茶」之意。爐口之內設置三個支垛：其一鑄上翟鳥的圖形，因為翟鳥是火禽，畫一個「離」卦；其一鑄上彪形，因為彪是風獸，畫一個「巽」卦；其一鑄上魚形，因為魚是水蟲，畫一個「坎」卦。巽主風，離主火，坎主水。風能興火，火能熟水，所以要置備這三卦。爐身可以飾以相連的花卉、垂蔓、流水、方形紋飾之類。風爐也有用鍛鐵製作的，或用泥巴製成，接灰的灰承則用三足的鐵盤托著。

碾

茶碾用橘木製作，其次用梨木、桑木、桐木、柘木。形狀是內圓而外方。內圓是用來碾運，外方則是防止翻倒。碾槽內容納碾砣，此外不留空隙。

碾砣是木頭的，形狀像車輪，沒有車輻，只有一根軸。軸長九寸，闊一寸七分。碾砣徑長三寸八分。當中厚一寸，邊緣厚半寸。軸中間是方的，手執之處則是圓的。掃茶末的拂末，用鳥羽毛製成。

羅合

用羅篩出來的茶末，放在合（盒）中蓋好貯存，把茶則也放在盒中。茶羅用巨竹剖開彎曲而成，蒙上紗或絹。茶盒則用竹節製作，或把杉木彎曲成型，塗上漆。盒高三寸，蓋子一寸，底二寸，口徑四寸。

碗

碗，越州產的最好，其次是鼎州所產，再次是婺州所產。岳州瓷碗居次，壽州、洪州較次。有人認為邢州瓷碗比越州的好，絕非如此。假如說邢瓷如銀，那麼越瓷就如玉，可算邢不如越的第一點；說邢瓷如雪，那麼越瓷就如冰，可算是邢不如越的第二點；邢瓷白而顯得茶色丹紅，越瓷青而茶色青綠，可算是邢不如越的第三點。晉代杜毓《荈賦》就說過，「挑選陶瓷器，東甌產品好。」甌，就是越（浙江）。瓷甌，也是越州產的好。口沿不捲，底圈而淺，容積不超過半升。越州瓷與岳州瓷都是青釉，青色有助於增加茶色的美感。茶湯呈白紅之

色。邢州瓷白，茶色就發紅；壽州瓷黃，茶色就發紫；洪州瓷褐，茶色就發黑。都不適合飲茶。

【注釋】

⑴炭檛：碎炭用的器具。檛，敲打，擊打。

⑵拂末：拂掃茶末的用具。

⑶鹺：味濃的鹽。　篋：古代橢圓形盛物用的器具。　揭：與「詠」同，竹片做的取茶用具。

⑷枵墁：塗牆用的工具。

⑸古文：上古之文字，如甲骨文、金文、古籀文和篆文等。

⑹坎、巽、離：均為八卦的卦名之一，坎的卦形為「☵」，象水；巽的卦形為「☴」，象風象木；離的卦形為「☲」，象火象電。

⑺滅胡：指唐朝平定安祿山、史思明等八年叛亂，在廣德元年（763）。陸羽的風爐造在此年的明年即764年。從此句可知《茶經》最早也當寫於764年之後。

⑻伊公：即伊摯。

⑼墆：貯也，止也。　𡎸：墆𡎸指風爐口緣上所置用以放鍋的支撐物。

⑽翟：長尾的山雞。

⑾柈：同「盤」。

⑿墮：碾輪。

⒀越州：治所在會稽（今浙江紹興），轄境相當於今浦陽江、曹娥江流域及餘姚。在唐、五代、宋時以產秘色瓷器著名，瓷體透明，是青瓷中的絕品。

⒁鼎州：唐曾經有二，一在湖南，轄境相當於今湖南常德、漢壽、沅江、桃源等縣一帶；二在陝西，今涇陽、醴泉、三原、雲陽一帶。

⒂婺州：唐轄境相當於今浙江金華江、武義江流域各縣。

⒃岳州：相當於今湖南洞庭湖東、南、北沿岸各縣。

⒄壽州：在今安徽壽縣一帶。

⒅邢州：相當於今河北鉅鹿、廣宗以西，汦河以南，沙河以北地區。唐宋時期邢窯燒製瓷器，白瓷尤為佳品。

【校記】 ①櫨：長編本为「擖」。
　　　　②揭：長編本脫此字，宋百川學海本、竟陵本、四庫本、照曠閣本为「楬」。
　　　　③熟：竟陵本为「熱」。
　　　　④此處當漏列附屬器「紙帕」。
　　　　⑤這是茶器的目錄，茶器右方字體較小的是該茶器的附屬器物，有些版本如秋水齋本、鄭熜本、喻政茶書本、玉茗堂本、涵芬樓本略去了這一目錄。此處所列茶器共二十五種（加上附屬器三種共有二十八種），惟與「九之略」中「茶之……」數目不符，文中有「以則置合中」，或許是陸羽自己將羅合與則計為一器，則就只有二十四器了。
　　　　⑥熟：涵芬樓本为「熱」。
　　　　⑦之：底本、照曠閣本为「臼」。
　　　　⑧執：涵芬樓本为「外」。

凡炙茶，慎勿於風燼間炙，熛焰如鑽，使炎涼不均。持以逼火，屢翻正，候炮^{普教反}出培塿⁽¹⁾，狀蝦蟆背，然後去火五寸。卷而舒，則本其始又炙之。若火乾者，以氣熟止；日乾者，以柔止。

其始，若茶之至嫩者，蒸罷熱搗，葉爛而牙筍存焉。假以力者，持千鈞杵亦不之爛。如漆科珠，壯士接之，不能駐其指。及就，則似無穰⁽²⁾骨也。炙之，則其節若倪倪⁽³⁾如嬰兒之臂耳。既而承熱用紙囊貯之，精華之氣無所散越，候寒末之。_{末之上者，其屑如細米。末之下者，其屑如菱角。}

其火用炭，次用勁薪。_{謂桑、槐、桐、櫪之類也。}其炭，曾經燔炙，為膻膩所及，及膏木、敗器不用之。_{膏木謂柏、桂、檜也。敗器，謂朽廢器也。}古人有勞薪之味⁽⁴⁾，信哉。

其水，用山水上，江水中，井水下。_{《荈賦》所謂：「水則岷方之注，挹彼清流。」}其山水，揀乳泉⁽⁵⁾、石池漫流者上；其瀑湧湍漱，勿食之，久食令人有頸疾。又多別流於山谷者，澄浸不泄，自火天至霜降⁽⁶⁾以前，或潛龍蓄毒於其間，飲者可決之，以流其惡，使新泉涓涓然，酌之。其江水取去人遠者，井取汲多者。

其沸如魚目，微有聲，為一沸。緣邊如湧泉連珠，為二沸。騰波鼓浪，為三沸。已上水老，不可食也。初沸，則水合量調之以鹽味，謂棄其啜

餘啜，嘗也，市稅反，又市悅反，無乃餡濫[7]而鍾其一味乎？上古暫反，下吐濫反，無味也。第二沸出水一瓢，以竹筴環激湯心，則量末當中心而下。有頃，勢若奔濤濺沫，以所出水止之，而育其華也。

凡酌，置諸碗，令沫餑[8]均。《字書》並《本草》：餑，茗沫也，蒲笏反。沫餑，湯之華也。華之薄者曰沫，厚者曰餑。細輕者曰花，如棗花漂漂然於環池之上；又如迴潭曲渚青萍之始生；又如晴天爽朗有浮雲鱗然。其沫者，若綠錢[9]浮於水湄①，又如菊英墮於鐏俎[10]之中。餑者，以滓煮之，及沸，則重華累沫，皤皤然若積雪耳，《荈賦》所謂「煥如積雪，燁若春藪[11]」，有之。

第一煮水沸，而棄其沫，之上有水膜，如黑雲母，飲之則其味不正。其第一者為雋永，徐縣、全縣二反。至美者，曰雋永。雋，味也，永，長也。味長曰雋永。《漢書》：蒯通著《雋永》二十篇也②。或留熟〔盂〕③以貯之，以備育華救沸之用。諸第一與第二、第三碗次之。第四、第五碗外，非渴甚莫之飲。凡煮水一升，酌分五碗。碗數少至三，多至五。若人多至十，加兩爐。乘熱連飲之，以重濁凝其下，精英浮其上。如冷，則精英隨氣而竭，飲啜不消亦然矣。

茶性儉，不宜廣，〔廣〕④則其味黯澹。且如一滿碗，啜半而味寡，況其廣乎！其色緗[12]也。其馨𤏼[13]也。香至美曰𤏼，𤏼音使⑤。其味甘，檟也；不甘而

苦，荈也；啜苦咽甘，茶也。一本云：其味苦而不甘，
檟也；甘而不苦，荈也。

【譯文】

　　炙烤茶餅，千萬不要在風吹的火爐上烤。火星迸
發的熛焰像鑽子一樣，使得受烤的茶餅冷熱不均。
要把茶餅靠近火去烤，屢屢翻動正反兩面，等到烤
出凸起的小包，狀似蛤蟆背的時候，然後離火五寸
再烤。若是茶餅開始捲曲鬆散，就要回到起始的方
法再烤。假如茶餅是烘焙乾的，有香氣了就停；假
如是曬乾的，則烤到柔軟就停。

　　開始製茶時，假如茶葉很嫩，趁著蒸後還熱搗
碎，葉子爛了，茶梗還在。就算有力氣的人拿千斤
杵也搗不爛了。就如漆樹的珠實，壯士接到，也無
法讓它停留在指尖，去拿它，就像沒有骨頭一樣。
茶餅烤了之後，會柔弱如嬰兒的手臂。趁著烤熱就
用紙囊貯存，茶的精華之氣就不會散掉。

　　烤茶用炭火，其次用火力猛的柴火（指桑、槐、
桐、櫪之類）。若是柴炭曾經炙烤過肉類，沾染了
羶氣與油膩，以及油脂很重的木柴、腐朽的木器，
都不能用（油脂重的，如柏、桂、檜木）。古人有
「使用過久的木器作為柴薪，煮食會有怪味」的說
法，的確如此。

　　說到用水，則山水為上，江水中，井水下（《荈

賦》所謂岷江地區的水，可以舀其清流）。山中之水，揀取乳泉及石池漫流的最好；瀑布急湍的水不要飲用，飲用久了會生頸部疾病。此外，溪流聚匯在山谷，留蓄不泄的，從夏天到霜降之前，或許會有蛟蛇之類在其中蓄積毒素。假如要飲用，可以掘開水道，排除積蓄的惡水，使新泉涓涓流動，然後取以飲用。取用江水，則到遠離人境之處；井水則用經常汲取的井口。

至於煮水，則水沸如魚眼大小，微微有聲，是一沸；鍋邊水沸如連珠泉湧，是二沸；如波浪翻騰，是三沸。再繼續煮，水就煮老了，不宜飲用。在初沸時，按照水量放點鹽來調味，扔棄多餘的鹽。要是總覺得不夠鹹，那不是只喜歡鹽味了嗎？第二沸時，舀出一瓢水，用竹策環繞著沸湯中心攪動，以茶則量度茶末，下入湯心。過一會，沸水翻騰如波濤洶湧，濺出泡沫，就以剛才舀出的那瓢水倒回，使水不再沸騰，以保育茶湯的精華。

飲酌之時，茶湯倒進碗裏，要讓沫餑均勻。沫餑，就是茶湯的精華。精華薄的，稱之為沫；精華厚的，稱之為餑。細輕的稱之為花，就像棗花漂浮在圓形的池塘上；又像曲折迴環的潭水新生了青青的浮萍；又像爽朗的晴天點綴著鱗狀的浮雲。茶湯的沫，有如水邊浮著綠色的萍錢，又如菊花落在杯中。茶湯的餑，是以茶滓煮的，煮沸之後，累積

層層白沫，皤皤如白雪。《荈賦》所謂「明亮似積雪，艷麗如春花」，是有的。

第一次煮沸的水，要棄去其沫，因為上面有一層水膜像黑雲母，喝了會有不好的味道。再從鍋裏舀出的第一道水，即是「雋永」，一般把它留在熱盆裏貯存，以備育華止沸之用。茶湯依次倒出第一碗、第二碗、第三碗，一直到第四、第五碗為止。此外，除非是渴得厲害，就不要喝了。煮一升水，酌分為五碗（茶湯少則三碗，多則五碗。若是客人多達十人，就加兩個爐），趁熱連著喝。重濁之物凝聚在下面，精華浮在上面，如果冷了，精英之氣也就隨之消散，若是沒喝完也會散去。

茶性儉約，不宜多放水，水多了，味道就淡薄。就如一滿碗茶，喝到一半，味道就已經淡了，何況是多加水呢。

茶湯之色，緗黃；氣味，芳香。滋味甘甜的，是檟；不甘而苦的，是荈；喝著苦咽下去卻甘的，就是茶了。

(1)培塿：義為小山或小土堆。
(2)穰：禾莖稈的內在部分。
(3)倪倪：弱小的樣子。
(4)勞薪之味：指用陳舊或其他不適宜的木柴燒煮而致使味道受影響的食物，典出《世說新語・術解》：「荀勗嘗在晉武帝坐上食筍進飯，謂在坐人曰：『此是勞薪炊也。』坐者未之信，密遣問之，實用故車腳。」《晉書》卷

三十九亦載有此事。

(5)乳泉：從石鐘乳滴下的水，富含礦物質。

(6)火天：熱天，夏天。霜降是節氣名，公曆十月二十三日
　　或二十四日。

(7)飴醆：無味。

(8)餑：茶湯表面上的浮沫。

(9)綠錢：苔蘚的別稱。

(10)鐏：盛酒的器皿。俎：盛肉的禮器。

(11)薂：花的通名。

(12)緗：淺黃色。

(13)致：香美。

【校記】　①渭：長編本為「湄」，涵芬樓本為「濱」。

　　　　　②此句「二十篇」有誤，語出《漢書》卷四十五《蒯通
　　　　　　傳》，文曰：「（蒯）通論戰國時說士權變，亦自序其說，
　　　　　　凡八十一首，號曰《雋永》。」

　　　　　③盂：底本及諸本皆無，今據文理增。

　　　　　④廣：底本及諸本皆無，今據文理增。

　　　　　⑤使：竟陵本、秋水齋本、鄭熜本、喻政茶書本、玉茗堂
　　　　　　本、長編本為「備」。

翼而飛，毛而走，呋⑴而言，此三者俱生於天地間，飲啄以活，飲之時義遠矣哉！至若救渴，飲之以漿；蠲憂忿，飲之以酒；蕩昏寐，飲之以茶。

茶之為飲，發乎神農氏，聞於魯周公。齊有晏嬰，漢有揚雄、司馬相如，吳有韋曜，晉有劉琨、張載、遠祖納、謝安、左思之徒⑵，皆飲焉。滂時浸俗，盛於國朝，兩都並荊渝間⑶，以為比屋之飲。

飲有粗茶、散茶、末茶、餅茶者，乃斫、乃熬、乃煬、乃舂，貯於瓶缶之中，以湯沃焉，謂之痷⑷茶。或用蔥、薑、棗、橘皮、茱萸、薄荷之等，煮之百沸，或揚令滑，或煮去沫，斯溝渠間棄水耳，而習俗不已。

於戲！天育萬物，皆有至妙。人之所工，但獵淺易。所庇者屋，屋精極；所著者衣，衣精極；所飽者飲食，食與酒皆精極之。茶有九難：一曰造，二曰別，三曰器，四曰火，五曰水，六曰炙，七曰末，八曰煮，九曰飲。陰採夜焙，非造也；嚼味嗅香，非別也；羶鼎腥甌，非器也；膏薪庖炭，非火也；飛湍壅潦，非水也；外熟內生，非炙也；碧粉縹塵，非末也；操艱攪遽，非煮也；夏興冬廢，非飲也。夫珍鮮馥烈者，其碗數三。次之者，碗數五。若坐客數至五，行三碗；至七，行五碗；若六人已下，不約碗數，但闕一人而已，

其雋永補所闕人。

【譯文】

　　鳥類有翼可以飛，獸類有毛可以跑，人類張口可以言。這三類生存於天地間，都要靠飲食以活命。因此，飲之意義是很深遠的。若是解渴，就喝漿水；解除憂憤，就喝酒；蕩除昏沉的睡意，就喝茶。

　　茶成為飲料，始於神農氏，記載於魯周公。齊國晏嬰、漢代揚雄、司馬相如，吳國韋曜，晉代劉琨、張載，我家遠祖陸納、謝安、左思等人，都喝茶。飲茶成為時尚，影響了風俗，盛行於本朝，長安洛陽兩都，以及荊州、巴渝一帶，家家都喝茶。

　　飲用的茶有粗茶、散茶、末茶、餅茶等類，經過砍採、熬製、烤炙、舂磨等程序。將茶葉放在瓶罐之中，用熱水浸泡，稱之痷茶。有人用蔥、薑、棗、橘皮、茱萸、薄荷之類，和茶一起反覆煮沸，或揚棄雜質令其清，或煮掉泡沫來喝，這都無異於溝渠裏的棄水，居然還一直成為習俗。

　　嗚呼，天生萬物，各具其妙。人類所擅長的，卻只是些膚淺容易的事。居住的是房屋，房屋可以蓋得精美；穿著的是衣服，衣服便做得精美；吃飽的是飲食，食物與酒都極其精美。但是，要喝精美的茶，卻有「九難」：一是製造，二是鑒別，三是器具，四是用火，五是擇水，六是炙烤，七是碾末，

八是烹煮，九是飲嘗。陰天採摘，夜裏焙製，算不上製造；僅憑口嚼舌嘗與嗅氣辨香，算不上鑒別；膻膩的爐鼎與腥染的甌碗，算不上器具；油脂重的薪柴，算不上用火；激流急湍與壅塞死水，算不上擇水；茶餅外熟內生，算不上炙烤；茶末碾得過細，像粉末飄塵，算不上碾末；煮茶操作生硬，攪動急促，算不上烹煮；夏天喝茶，冬天不喝，算不上飲嘗。

茶湯要珍鮮馥郁，是頭三碗；其次的，是五碗。若是座上有五人，就行茶三碗；有七個人，就行茶五碗；六個人以下，就不計碗數，按五個人算，缺少的那個人，就用「雋永」來補。

【注釋】

(1)咴：張口狀。

(2)遠祖納（320?-395）：即陸納，陸羽因與陸納同姓，故稱之為遠祖。陸納為晉時吳郡吳（今江蘇蘇州）人，官至尚書令，拜衛將軍。《晉書》卷七十七有傳。

(3)兩都：指唐朝的西京長安，東都洛陽。 荊：荊州，江陵府，天寶間一度為江陵郡。 渝：渝州，天寶間稱南平郡，治巴縣（今四川重慶）。

(4)淹：泛，浮泛，此指以水浸泡茶葉之意。

這本書的譜系：歷代茶書
Related Reading

《茶經》

作者：陸羽　朝代：唐

這是中國乃至世界現存最早、最完整、最全面介紹茶的一部專著。本書系統介紹了茶葉種植、生產源流、現狀，創製了飲茶器具，制定了品茶技藝和儀禮，而其最重要之處還在於將普通茶事提升到了精神層面，為其注入了美學理念，認為品茶是一種藝術行為和文化積累。

《煎茶水記》

作者：張又新　朝代：唐

這是現存最早的專門論水評泉的著作，根據陸羽《茶經》的五之煮，略加發揮。全文僅約九百字，共列出全國宜茶用水二十處。文後附有宋代葉清臣《述煮茶泉品》一篇、歐陽修《大明水記》一篇和《浮槎山水記》一篇。

《茶錄》

作者：蔡襄　朝代：宋

本書是蔡襄有感陸羽「不第建安之品」特向皇帝推薦建安北苑貢茶之作，分上下兩篇。上篇論茶、茶湯品質和烹飲方法，分色、香、味、藏茶、炙茶、碾茶、羅茶、候湯、熁盞、點茶十目；下篇論器，分茶焙、茶籠、砧椎、茶鈐、茶碾、茶羅、茶盞、茶匙、湯瓶九目。本書反映了宋人製茶、品茶技藝以及審美意趣。

《東溪試茶錄》

作者：宋子安　朝代：宋

此書記載建安茶事，是對《茶錄》的直接補充。全書分八目，共三千多字。前五目詳記建安北苑、壑源、佛嶺、沙溪諸茶產地的位置特點；後三目介紹茶名，採茶、茶病，亦論及茶品與自然環境之關係。

《品茶要錄》

作者：黃儒　朝代：宋

本書共十篇，一至九篇論製茶過程中應當避免因採造過時、混入雜物、蒸不熟、蒸過熟、烤焦而使茶致病的情況，對今天辨別茶葉質量仍然有參考價值；第十篇討論各產茶之地的特點。

《大觀茶論》

作者：趙佶　朝代：宋

此書為宋代皇帝宋徽宗所作茶葉專論，全書共二十篇，對北宋時期團茶的產地、採製天時、烹試、品質以及點茶、鬥茶風尚等均有詳細記述，較為全面地反映了宋代茶文化的發達和飲茶的品味。

《宣和北苑貢茶錄》

作者：熊蕃　朝代：宋

此書是最詳盡的記載北宋時期建安貢茶種類的著作，其中附載了各種茶餅的形狀及其大小尺寸的圖片，可以考見當時貢茶的形制。

《茶具圖贊》

作者：審安老人　朝代：宋

此書成書於1269年，是中國第一部茶具專著，也是一部以圖譜形式介紹茶事的作品。該書繪製了宋代著名茶具十二件，一具一圖一贊語，又以擬人手法給每一種茶假以宋代官名和職責，比如韋鴻臚－竹爐、木待制－茶臼、金法曹－茶碾、石轉運－茶磨、胡員外－茶杓等等，把原來沒有生命的工具賦予了生動、趣味性的描寫。

《茶譜》

作者：朱權　朝代：明

全書約二千字，分十六則，即品茶、收茶、點茶、熏香茶法、茶爐、茶灶、茶磨、茶碾、茶羅、茶架、茶匙、茶筅、茶甌、茶瓶、煎湯法、品水。同時也反映出明代採茶方式、製茶工藝較之前發生的變化，以及相應出現的新的備茶方法和品茶標準。

《茶錄》

作者：張源　朝代：明

該書共一千五百字，共二十三則，簡明扼要地介紹了採茶、製茶、辨茶、泡茶、飲茶、茶具等，並明確提出採茶「貴在及時」，過早過遲均不能得到完美茶味，「穀雨前五日」為最佳採茶時機。

《茶疏》

作者：許次紓　朝代：明

該書不僅於介紹了明代茶葉採摘、製造、備茶、飲茶方式，還充分展示了明代茶道崇尚天機、講求趣味的特點。其中對品茶場合的總結羅列，反映了明朝文人雅士清風朗月式的生活情趣及追求自然高潔的品性。

《續茶經》

作者：陸延燦　朝代：清

該書完全按照陸羽《茶經》的體例，蒐羅從唐至清，茶的產地、採製、烹飲方法及茶具、品位等文獻資料，另以歷代茶法作為附錄，內容是《茶經》的十倍。

延伸的書、音樂、影像
Books, Audios & Videos

《中國歷代茶書匯編校注本》（全二冊）

作者：鄭培凱、朱自振 主編　　出版社：香港商務，2007年

本書彙集自唐代陸羽的《茶經》至清代王復禮的《茶說》，兼輯各種散佚著作，共一一四種茶書，以1911年為限。內容以公認善本或年代最早的足本為底本，並參考他本的校對，重新標點，附加上簡明題記、注釋和校記。每篇題記主要記述作者生平、成書過程、內容及其地位、版本的傳存情況。

《茶經述評》

作者：吳覺農 主編　　出版社：中國農業，2005年

本書包含作者對於《茶經》的譯注及評論，並且增加一些新的內容，如茶樹原產地、茶葉的傳播，以及種茶、製茶、飲用等，從唐代迄今的演變與發展，從經驗到理論均做了全面的系統總結。

《喝茶解禪》

作者：洪啟嵩　　出版社：麥田，2009年

作者以茶喻禪，以茶解禪，用生活中最普遍可見飲品「茶」來解釋禪的精神，並提出「心茶瑜伽」的觀點。本書附有作者親手書寫與茶相關的題字和畫作。

《茶席·曼荼羅》

作者：池宗憲　　出版社：藝術家，2007年

作者借用密宗圖像之一的「曼荼羅」，將茶、茶器聚集，意圖使茶席達到美學境地。本書從唐宋元明清，一路走到現代，窺探歷代茶席風華，聚集每個時代品茗特質和茶器魅力。

《茶人三部曲》

作者：王旭烽　　出版社：台灣商務，1997年

《茶人三部曲》為《南方有嘉木》、《不夜侯》、《築草為城》三部小說。故事背景為杭州，浙、皖、閩、贛四省的茶葉，從錢塘江順流而下，於杭州集散，也成為了茶行、茶莊和茶商雲集的地方。這是一部敘述茶葉世家興衰的作品，以綠茶之都杭州為舞台，道出三代人百年間經營華茶的起落，其間穿梭著民族與家族、個人與世界之錯綜跌宕。《南方有嘉木》和《不夜侯》曾榮獲中國第五屆茅盾文學獎。

《圖說茶道》

作者：原宗啟　譯者：蔡瑪莉　出版社：易博士，2009年

本書除了以文字介紹日本茶道的相關知識外，再搭配漫畫形式解說步驟、情境等，內容包含茶道的歷史、流派、思想背景、內涵精神、實際做法、茶道具的種類及用法、茶會上的行為禮儀、茶席進行的流程步驟、茶會場景解析等。

《利休》

導演：敕使河原宏　演員：三國連太郎、山崎努、三田佳子

本片於1989年上映，為一部歷史人物傳記片，曾榮獲加拿大蒙特婁世界電影節大獎。劇情講述日本茶聖千利休的一生，以十六世紀日本幕府時代為背景，當時由大將軍豐臣秀吉統治，文化藝術出現了鼎盛的局面。豐臣秀吉為了提高自己的名聲，與茶道大師利休結誼，但兩人的關係開始產生矛盾，利休的鋒芒令他心生嫉妒。為了消滅利休，豐臣秀吉為他安排了一場自殺的儀式……。

《茶馬古道》

導演：柴田昌平

由日本NHK電視台及韓國KBS電視台共同製作的兩集紀錄片。茶馬古道早在中國的漢代已出現，早於「絲路」兩百年，且橫跨西藏、尼泊爾與印度交界。茶馬古道除了被用來進行茶葉與馬幫的貿易之外，也是中國與藏族文化、人民和宗教的樞紐。此片從歷史、文化的角度切入，深入分析茶馬古道的古今面貌。

話劇《茶館》

作者：老舍　導演：焦菊隱、夏淳

為作者於1957年間創作完成的三幕話劇，於1958年由北京人民藝術劇院在首都劇場首演。劇中以北京「裕泰大茶館」為背景，描寫出沒其中的社會人物。透過在清朝末年、軍閥割據時期、抗日戰爭勝利後這三個歷史時期五十年來茶館中各色人物生活上的變遷，來反映社會的變遷。

坪林茶業博物館 http://www.tacocity.com.tw/plin/newpage2.htm

位於台北縣坪林鄉北勢溪畔的「坪林茶業博物館」，為一座閩南安溪風格的四合院建築，館內包括綜合展示館、活動展示館、多媒體放映室、茶藝館。

中國茶葉博物館 http://www.teamuseum.cn/

茶文化專題博物館，位於浙江省杭州市西湖西南面龍井路旁雙峰村。展館陳列設有茶史、茶萃、茶事、茶具、茶俗、茶緣等六個展廳，生動地介紹豐富多采的中華茶文化。

經典3.0
ClassicsNow.net

茶道的開始 茶經

原著：陸羽
導讀：鄭培凱
2.0繪圖：咪兔8號

策畫：郝明義
主編：冼懿穎
美術設計：張士勇
編輯：李佳姍
圖片編輯：陳怡慈
編輯助理：崔瑋娟
美術編輯：倪孟慧 戴妙容
邊欄短文寫作：湯曉沙
校對：呂佳真

感謝北京故宮博物院對本書之圖片內容提供特別支持與協助

企畫：網路與書股份有限公司
出版者：大塊文化出版股份有限公司
台北市105022南京東路四段25號11樓
www.locuspublishing.com
讀者服務專線：0800-006689
TEL：886-2-87123898　FAX：886-2-87123897
郵撥帳號：18955675
戶名：大塊文化出版股份有限公司
法律顧問：董安丹律師、顧慕堯律師
版權所有　翻印必究

總經銷：大和書報圖書股份有限公司
地址：新北市新莊區五工五路2號
TEL：886-2-8990-2588　FAX：886-2-2290-1658
製版：瑞豐實業股份有限公司
初版一刷：2010年11月
初版七刷：2022年4月
定價：新台幣220元
Printed in Taiwan

茶道的開始：茶經 ＝ The classic of tea ／
陸羽原著；鄭培凱導讀；咪兔8號繪圖.
-- 初版. -- 臺北市：大塊文化, 2010.11
面；　公分. -- （經典3.0）
　ISBN　978-986-213-195-4（平裝）
1. 茶經　2. 注釋　3. 茶藝　4. 茶葉
974.8　　　　　　　　　99013533